唯妙唯肖！用一張色紙摺出

擬真爬蟲類・
兩棲類動物

フチモトムネジ／著
童小芳／譯

歡迎來到
爬蟲類與兩棲類的摺紙世界！

世界各地棲息著各種獨具個性與魅力的爬蟲類與兩棲類。這些
生物乍看之下很容易被冠上「好恐怖」、「好噁心」的評價，
不過，牠們其實都具備因應環境而進化出的特徵，別具魅力。
本書即是以1張色紙，用不裁切的摺紙方式來呈現當中的幾種
生物。本書並附贈原創色紙，供愛好者摺出更繽紛的種類，請
務必試著摺摺看！
那麼，請準備好色紙，來挑戰爬蟲類與兩棲類的摺紙吧！！

作品介紹

004	蝌蚪、蝌蚪（有腳）、青蛙（有尾）、青蛙
005	紅眼樹蛙、鱉、彩龜
006	山椒魚、大山椒魚
007	紅腹蠑螈、墨西哥鈍口螈
008	豹紋壁虎、多疣壁虎、陸龜
009	蛇、變色龍
010	蜥蜴、綠變色蜥、刺尾飛蜥
011	鬃獅蜥、傘蜥蜴
012	利用原創色紙摺成的各式生物

摺紙圖解

014	基本的摺法與表示記號	053	墨西哥鈍口螈
016	基本的打摺痕方式	057	山椒魚
022	常用腳尖摺法	062	紅腹蠑螈
023	蝌蚪、蝌蚪（有腳）	064	大山椒魚
025	青蛙	069	蜥蜴
029	青蛙（有尾）	074	綠變色蜥
031	紅眼樹蛙	075	豹紋壁虎
035	蛇	078	刺尾飛蜥
038	彩龜	081	鬃獅蜥
043	鱉	086	傘蜥蜴
044	陸龜	091	變色龍
050	多疣壁虎		

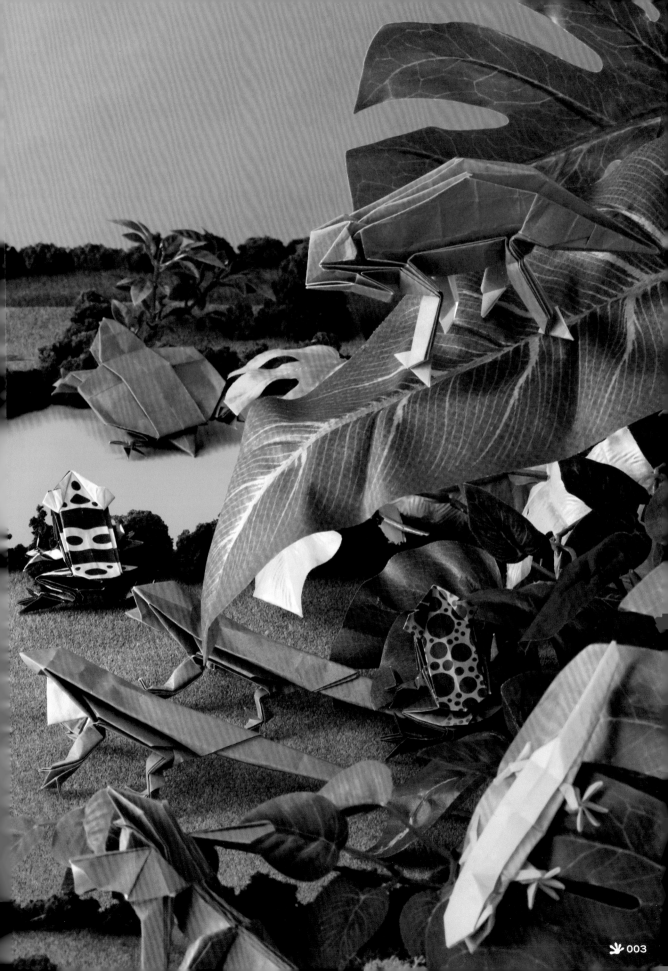

Tadpole

蝌蚪

蝌蚪外型極為簡單。
另外也有長腳的款式。

介紹頁　　023
難易度　　無腳 ★　有腳 ★★

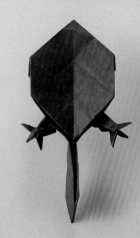

Frog

青蛙

呈現突出的眼睛與凹起來的修長後腳。
另外也有仍長著尾巴的狀態。

介紹頁　　無尾 025　有尾 029
難易度　　無尾 ★★★★
　　　　　有尾 ★★★★

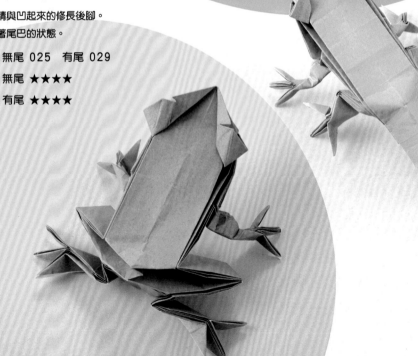

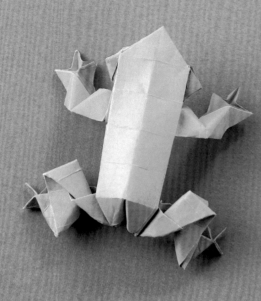

Red-eyed tree frog

紅眼樹蛙

蛙足與紅眼部位為其強烈的特徵，利用「淡綠與淡橙」的雙面色紙來呈現。

介紹頁　　　031

難易度　　　★★★★★

Soft-shelled turtle

鱉

呈現出尖突的嘴巴與扁平的甲殼。

介紹頁　　　043

難易度　　　★★★★

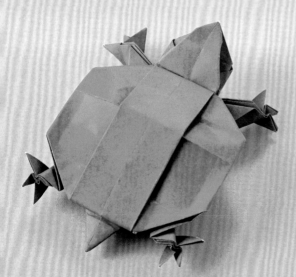

Common slider

彩龜

頭部側面呈紅色為其特徵，用「綠與紅」的雙面色紙來呈現。

介紹頁　　　038

難易度　　　★★★★

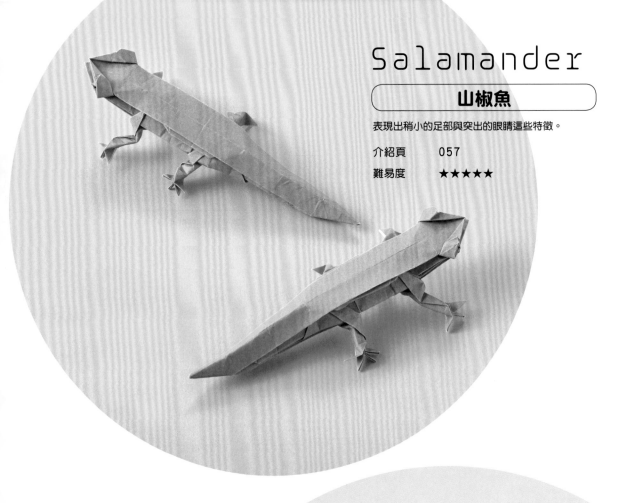

Salamander

山椒魚

表現出稍小的足部與突出的眼睛這些特徵。

介紹頁　　057
難易度　　★★★★★

Japanese giant salamander

大山椒魚

呈現出大大的頭部與小小的足部，以及扁平的身體。

介紹頁　　064
難易度　　★★★★

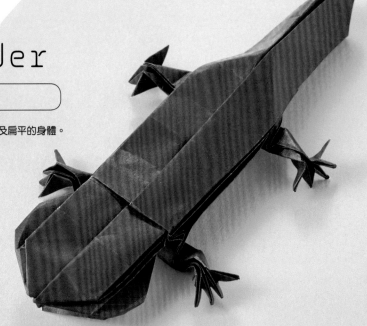

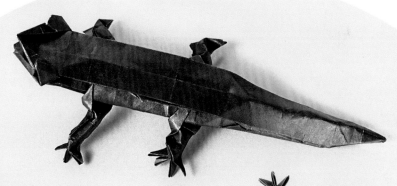

Japanese fire belly newt

紅腹蠑螈

利用「紅與黑」的雙面色紙，呈現以紅色腹部為特徵的蠑螈。

介紹頁　　062
難易度　　★★★★★

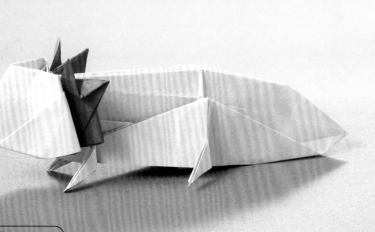

Axolotl

墨西哥鈍口螈

呈現出其最大的特徵，也就是左右兩邊的3根紅色外鰓。

介紹頁　　053
難易度　　★★★★

Leopard gecko

豹紋壁虎

呈現出囤積了大量養分而顯得又大又腫的尾巴。

介紹頁　　　075

難易度　　　★★★★★

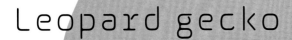

Gecko

多疣壁虎

連在平滑的窗戶玻璃都能行走自如的多疣壁虎。
透過張得很開的腳趾頭來呈現。

介紹頁　　　050

難易度　　　★★★★★

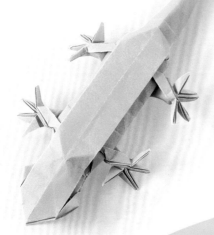

Tortoise

陸龜

展現出大而隆起的龜殼，以及穩固站立的龜足。

介紹頁　　　044

難易度　　　★★★★★

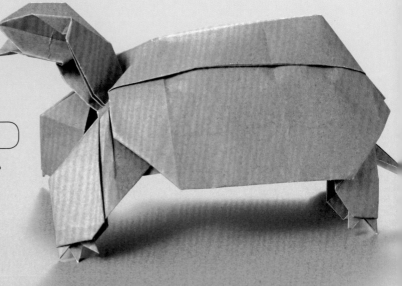

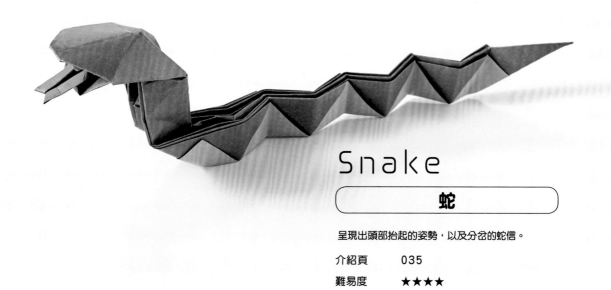

Snake

蛇

呈現出頭部抬起的姿勢,以及分岔的蛇信。

介紹頁　　035

難易度　　★★★★

Chameleon

變色龍

體色多變且可伸長舌頭來捕食,變色龍即是以此
特徵而廣為人知。藉由獨特的外形、視野廣闊的
眼睛,以及利於抓緊樹枝的四肢來呈現。

介紹頁　　091

難易度　　★★★★★★★

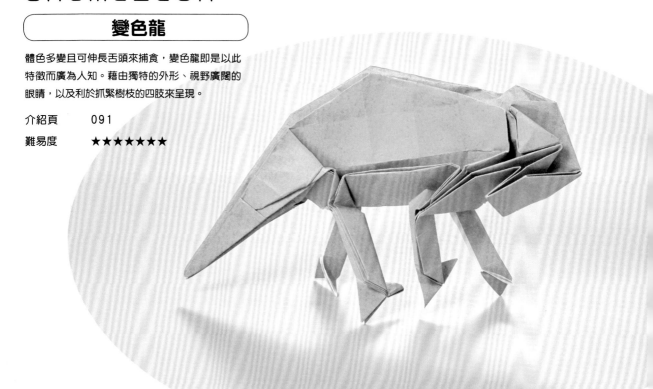

lizard

蜥蜴

此為蜥蜴的基本款，呈現出修長的尾巴。

介紹頁　　069

難易度　　★★★★★

Green anole

綠變色蜥

喉嚨部位猶如袋狀一般，將其展開的模樣呈現出來。

介紹頁　　074

難易度　　★★★★★

Uromastyx

刺尾飛蜥

此為蜥蜴飛蜥科中的品種之一，將其尾部布滿的大量棘刺呈現出來。

介紹頁　　078

難易度　　★★★★★★

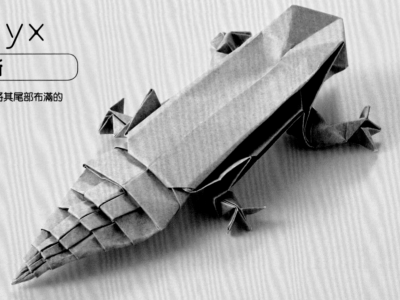

Bearded dragon

鬃獅蜥

呈現出扁平的身體、纖細的尾巴，以及鼓起的巨大下顎。

介紹頁　　081
難易度　　★★★★★★★

Frilled lizard

傘蜥蜴

呈現出可開闔的頸部圍膜，於威嚇等等之際可以展開來。

介紹頁　　086
難易度　　★★★★★

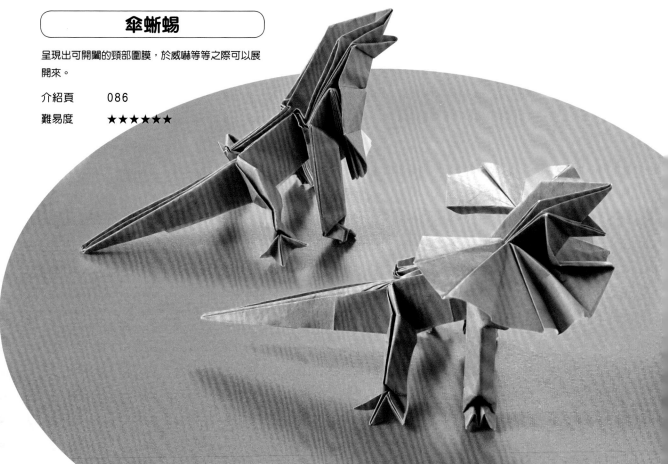

利用原創圖紋色紙來摺，
普通的青蛙即可變身為箭毒蛙！

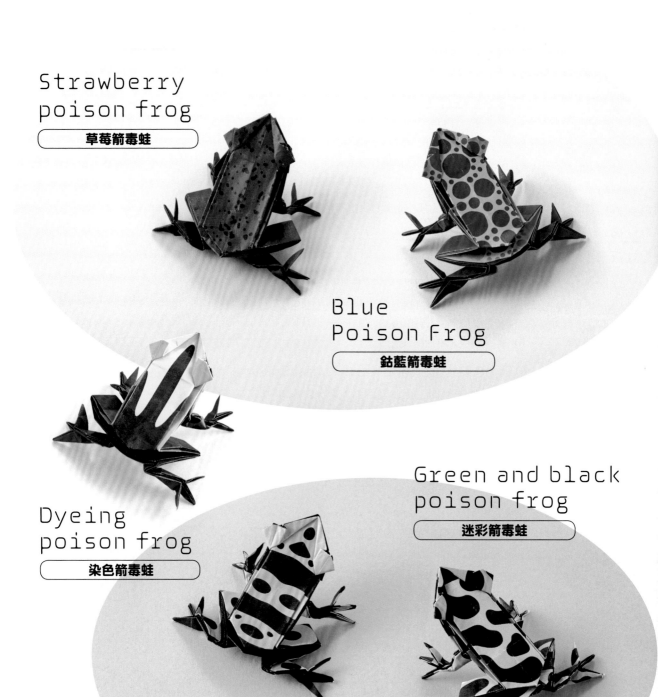

Strawberry
poison frog

草莓箭毒蛙

Blue
Poison Frog

鈷藍箭毒蛙

Dyeing
poison frog

染色箭毒蛙

Green and black
poison frog

迷彩箭毒蛙

Yellow-headed
poison frog

黃帶箭毒蛙

陸龜的龜殼也可以變化成印度星龜的龜紋！
還可以完成色彩繽紛的蠑螈與山椒魚！

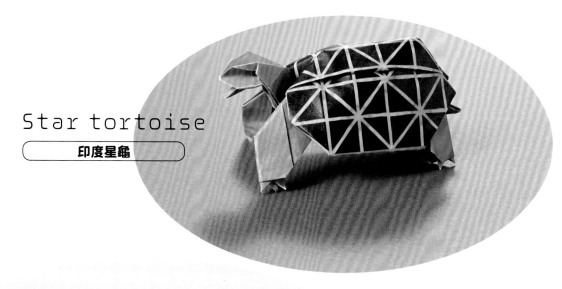

Star tortoise

印度星龜

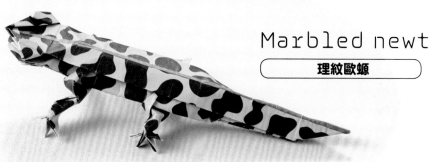

Marbled newt

理紋歐螈

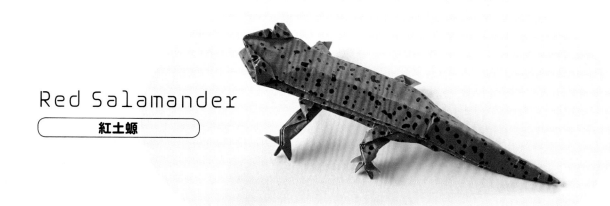

Red Salamander

紅土螈

基本的摺法與表示記號

谷摺線
（往前側摺）

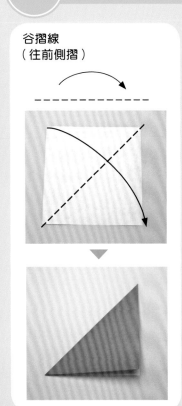

山摺線
（往後側摺）

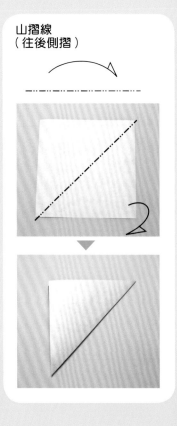

壓出摺痕
（谷摺）

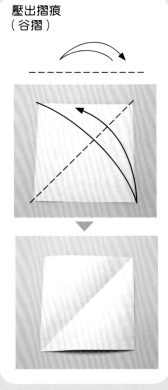

壓出摺痕
（山摺）

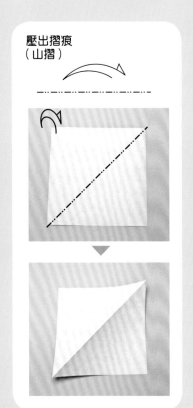

階梯摺

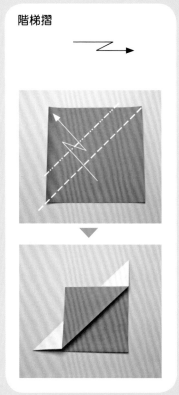

往內側進行階梯摺

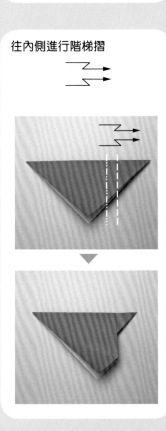

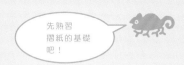

仔細並確實地
壓出摺痕吧！

摺痕A／縱橫10等分

01 對摺

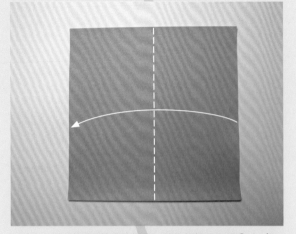

04 使上下方紙張對齊，將下半張的1/5等分往前摺，接著左右翻轉

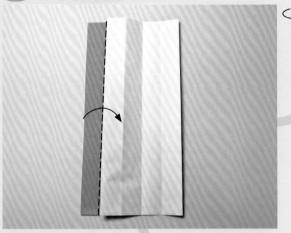

02 為了摺出5等分的摺痕，首先根據目測將①（1/5等分）輕輕往後摺，再將剩餘部分輕輕對摺

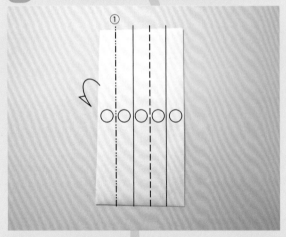

03 壓出摺痕後，整個展開，邊緣的1/5等分維持內摺的狀態

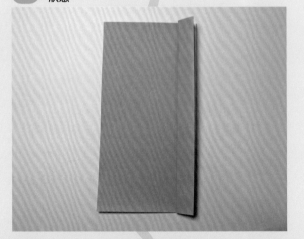

02-2 調整邊緣，確實壓出摺痕，使摺好的○寬度均等

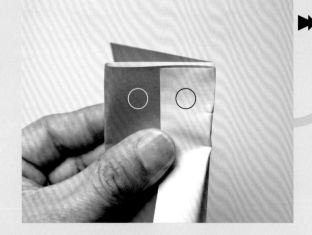

02-3 對摺

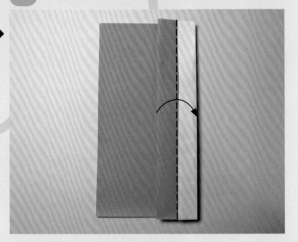

山椒魚、紅腹蠑螈、蛇等，都是從這種摺痕開始著手。
先徹底熟練後，再進入想摺作品的介紹頁吧！

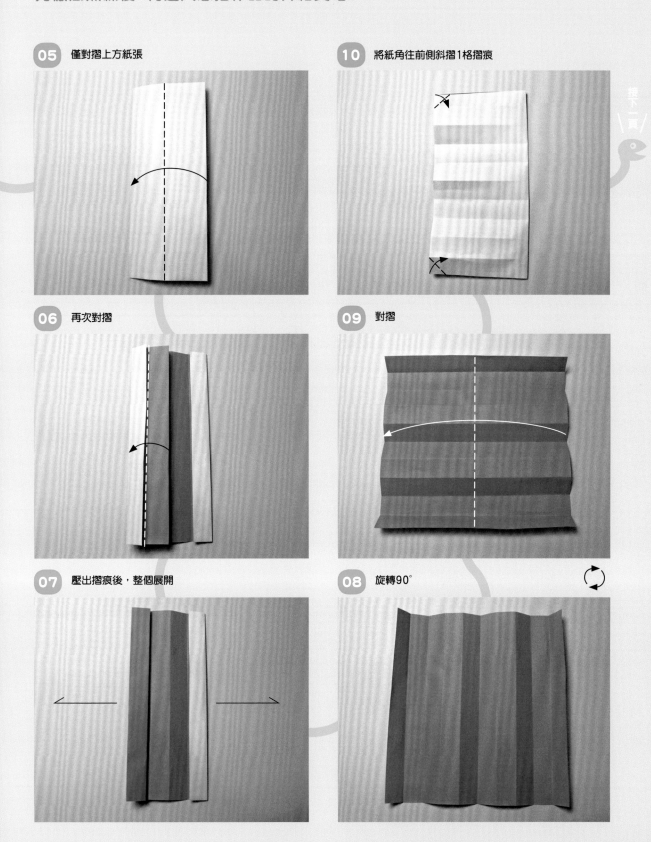

05 僅對摺上方紙張

10 將紙角往前側斜摺1格摺痕

接下一頁

06 再次對摺

09 對摺

07 壓出摺痕後，整個展開

08 旋轉90°

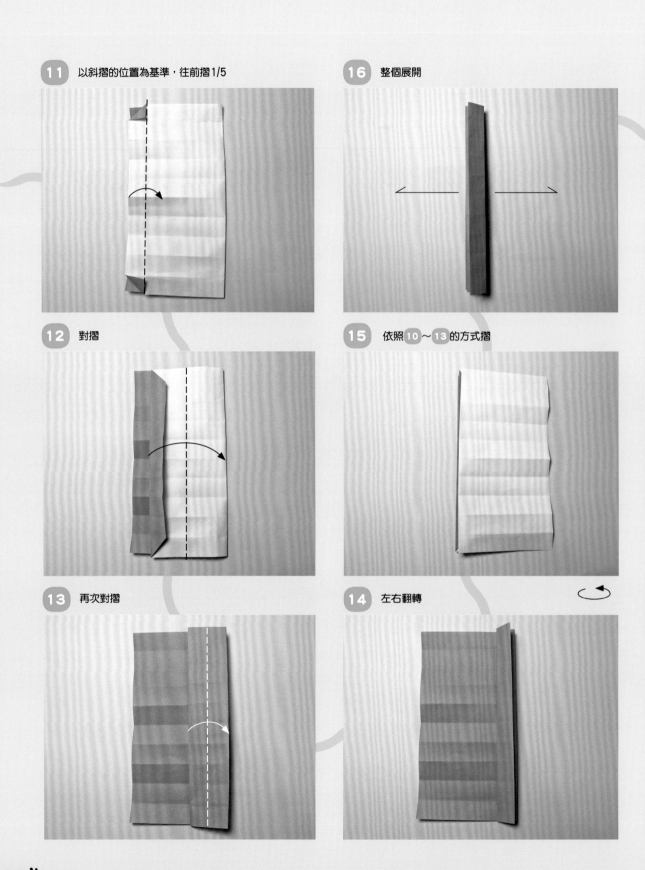

11 以斜摺的位置為基準，往前摺1/5

16 整個展開

12 對摺

15 依照 **10** ～ **13** 的方式摺

13 再次對摺

14 左右翻轉

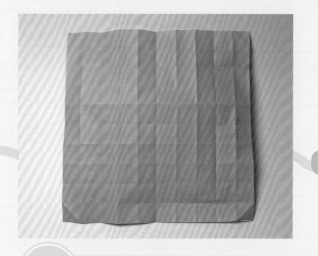

最初的摺痕會影響最終成品喔！

縱橫10等分的「摺痕A」，完成！

3 　基本的打摺痕方式

摺痕B／縱橫8等分～摺痕C／縱橫16等分

01 對摺

04 左右翻轉

02 僅對摺上方紙張

03 再次對摺

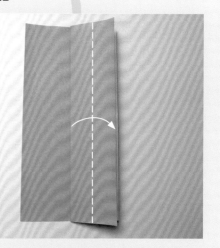

蝌蚪、烏龜等，都是從這種摺痕開始著手。
先徹底熟練後，再進入想摺作品的介紹頁吧！

05 對摺

06 再次對摺

08 旋轉90°

07 壓出摺痕後，整個展開

09 依照 **01** ～ **07** 的方式摺

縱橫8等分的「摺痕B」，完成！ 接著繼續摺成16等分

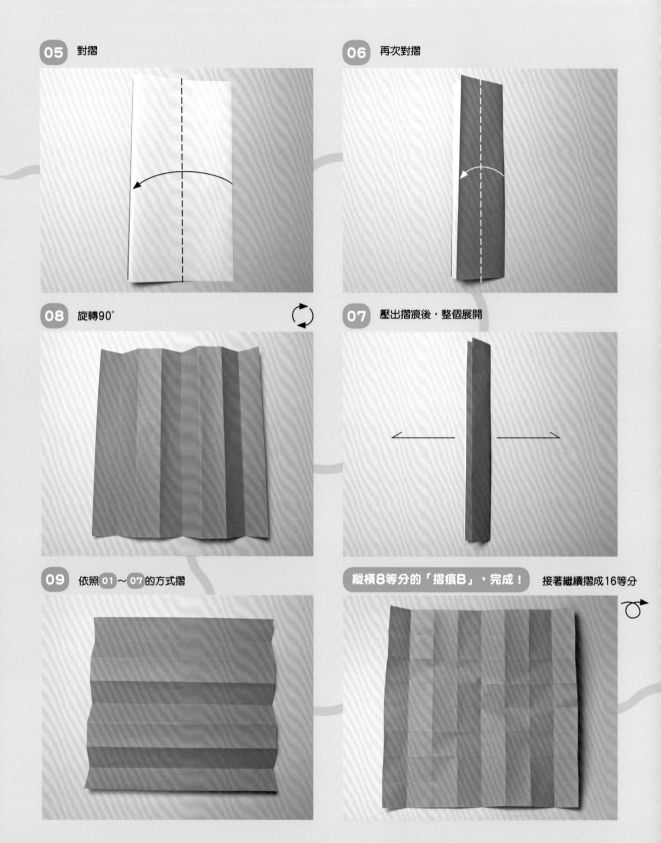

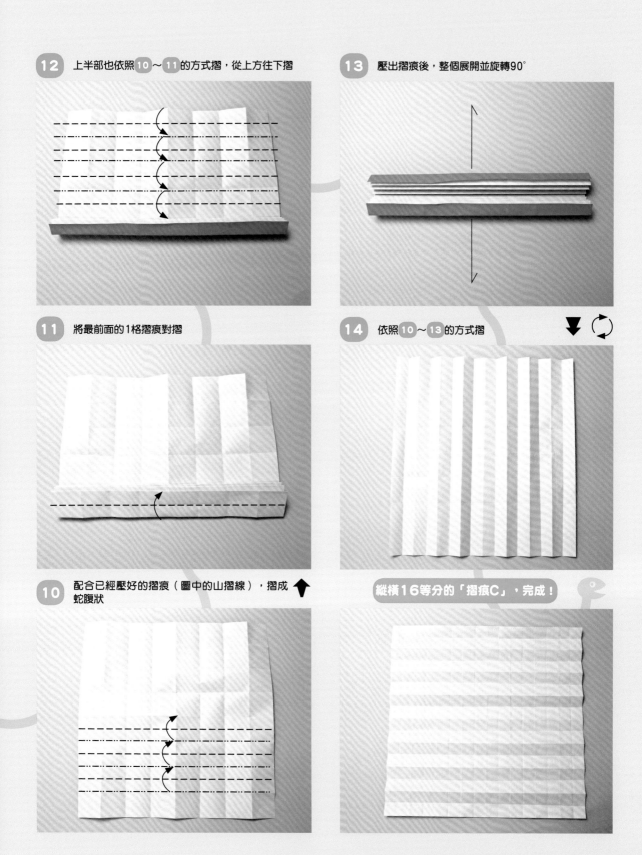

12 上半部也依照 **10**～**11** 的方式摺，從上方往下摺

13 壓出摺痕後，整個展開並旋轉90°

11 將最前面的1格摺痕對摺

14 依照 **10**～**13** 的方式摺

10 配合已經壓好的摺痕（圖中的山摺線），摺成蛇腹狀

縱橫**16**等分的「摺痕C」，完成！

腳尖的摺法
會因不同生物
而異喔！

腳尖摺法A

例：蜥蜴

腳尖摺法B

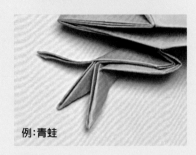

例：青蛙

完成！

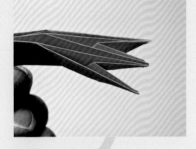

01 向內反摺

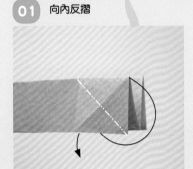

01 於圖示位置向內反摺

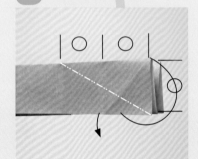

05 往前側摺入

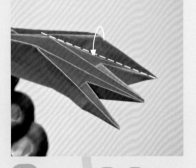

02 與前方對齊，向內反摺

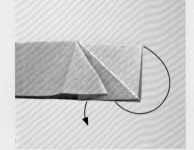

02 參考 **03** 的照片，向內反摺，使○的寬度一致

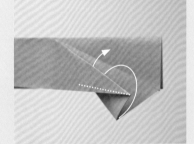

04 後方也依照 **01**～**03** 的方式摺

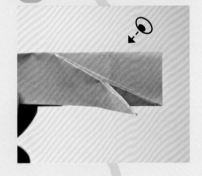

完成！

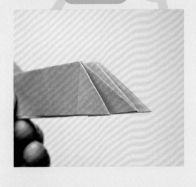

03 向內反摺

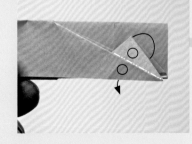

（展開時的摺痕）

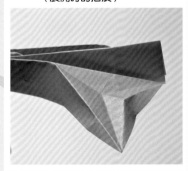

Tadpole

蝌蚪

難 易 度	★（無腳）★★（有腳）

從「摺痕B」開始
（無腳）

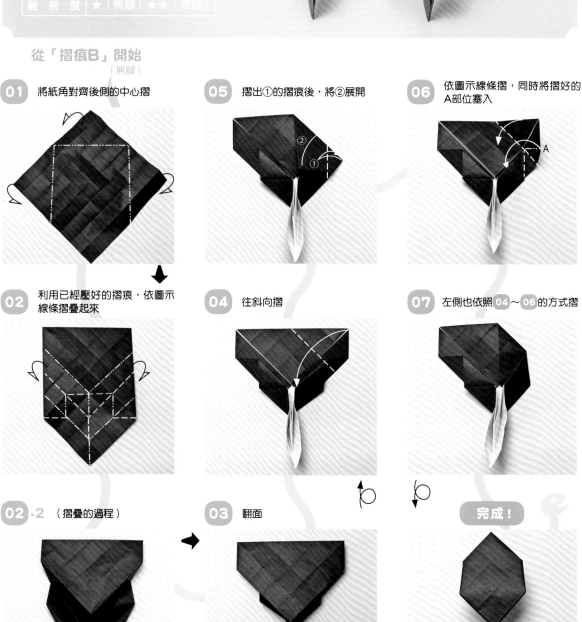

01 將紙角對齊後側的中心摺

05 摺出①的摺痕後，將②展開

06 依圖示線條摺，同時將摺好的 A部位塞入

02 利用已經壓好的摺痕，依圖示線條摺疊起來

04 往斜向摺

07 左側也依照 04～06 的方式摺

02-2 （摺疊的過程）

03 翻面

完成！

從「摺痕B」開始
（有腳）

01 將紙角往後側中心摺

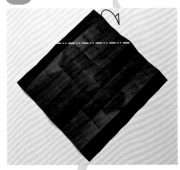

07 ○圈起來的部分，依「腳尖摺法A」來摺（請參照022頁）

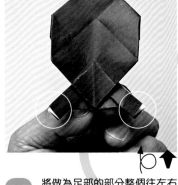

08 往後側摺

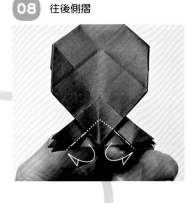

02 依圖示線條摺成立體狀，輕輕摺疊起來

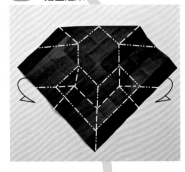

06 將做為足部的部分整個往左右兩側摺

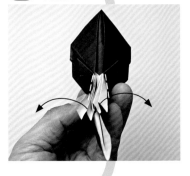

09 依圖示線條往後側摺

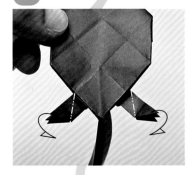

02-2 （摺疊的過程）

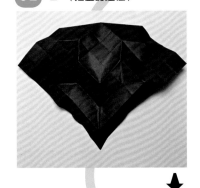

05 另一側也依照 **04** 的方式摺

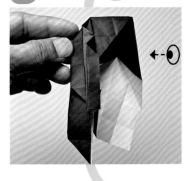

10 摺腳趾處，使其呈張開狀

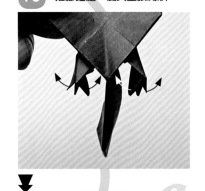

03 從側邊看過去

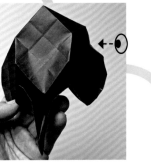

04 依圖示線條摺成蛇腹狀

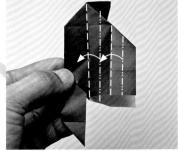

完成！

Frog

青蛙

難 易 度	★★★★

從「摺痕C」開始　※若是使用原創圖紋的色紙，請將「頭部」位置朝上方來摺。

01 依圖示線條摺

04-2 （摺疊的過程）

04-3 （摺疊的過程）

接下一頁

02 於圖示的位置一一壓出摺痕

04 依圖示線條摺疊起來

03 展開

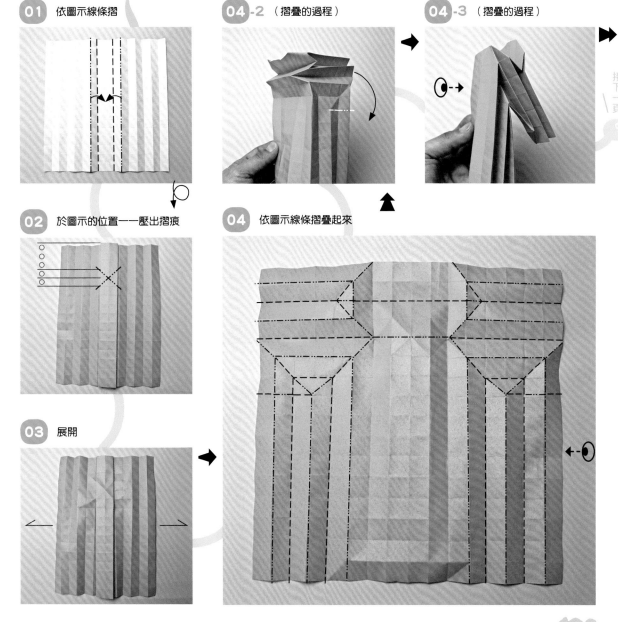

05 往後側按壓摺入

11 左側也依照 **06**～**10** 的方式摺

12 翻面

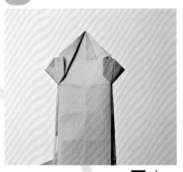

06 依圖示線條摺

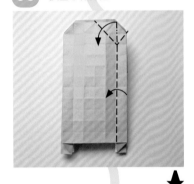

10 改變角度進行階梯摺

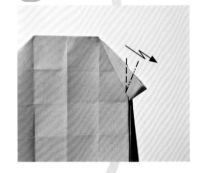

13 從此步驟開始至 **17** 為止，依「腳尖摺法B」來摺

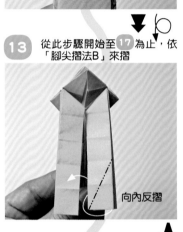

向內反摺

06-2 （摺的過程）

09 依圖示線條展開並摺疊

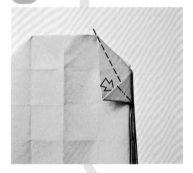

14 參考 **15** 的照片，向內反摺

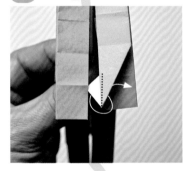

07 往後側摺

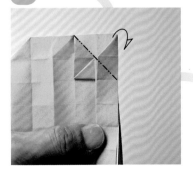

08 整個往後側摺

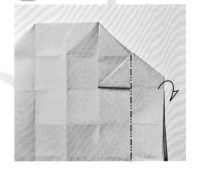

15 向內反摺

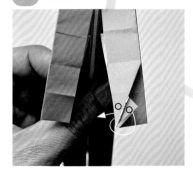

18 依圖示線條摺

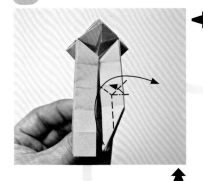

19 翻面並旋轉180°

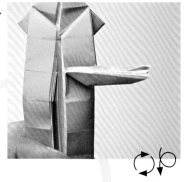

26 從背面推壓線條的部位，使之隆起

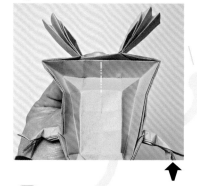

接下一頁

17 依圖示線條摺，往前塞入

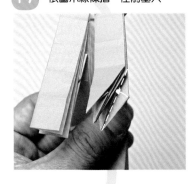

20 依圖示線條摺，使蛙足朝向前方

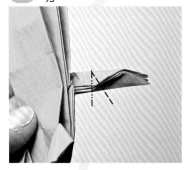

25 依圖示線條摺疊起來

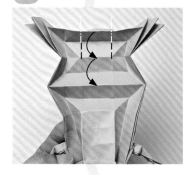

16 框起來的部分，也依照 **13**～**15** 的方式摺

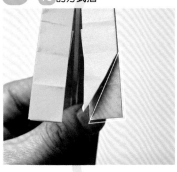

21 摺腳趾處，使其呈張開狀

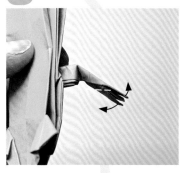

24 依圖示線條摺成立體狀

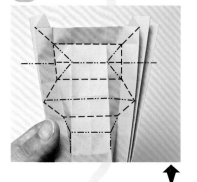

15-2 （向內反摺的過程）

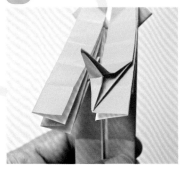

22 另一側的前腳也依照 **13**～**21** 的方式摺

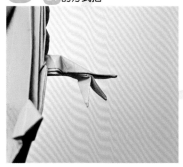

23 將上半部展開

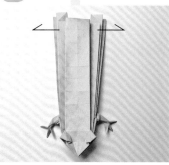

27 依圖示線條摺，使A與B朝頭部方向倒

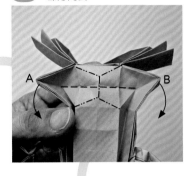

33 往後側摺

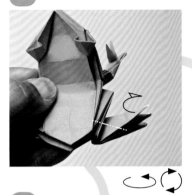

34 將腳趾展開

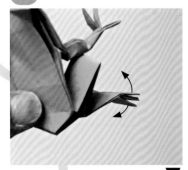

27-2 （摺的過程）

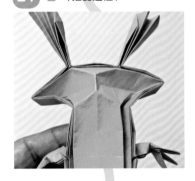

32 左右翻轉並旋轉180°

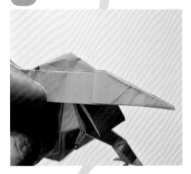

35 另一側的蛙足也依照 30 ～ 34 的方式摺

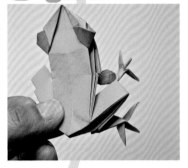

28 將①的腳尖水平移動 按壓②圖示位置進行摺疊

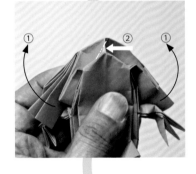

31 框起來的部分，依「腳尖摺法B」來摺

完成！

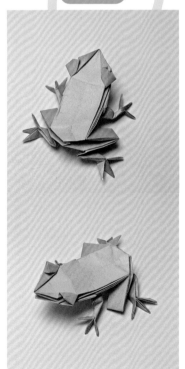

29 左右翻轉

30 進行階梯摺

Frog

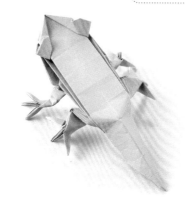

青蛙（有尾）

難 易 度	★★★★

從「青蛙 22 」摺完後的狀態開始 ※無須摺 05

01 將上半部展開

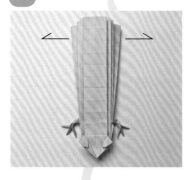

06 依圖示線條稍做摺疊（另一側亦同）

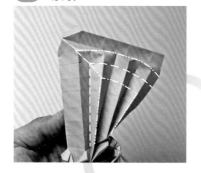

07 依圖示線條摺（另一側亦同）

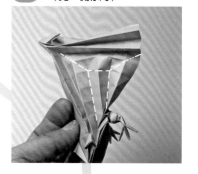

02 利用圖示的線條（已經壓好的摺痕）進行階梯摺

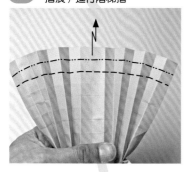

05 依圖示線條摺成立體狀（左右同時逐一摺起）

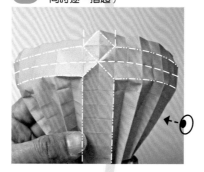

08 依圖示線條摺疊起來（另一側亦同）

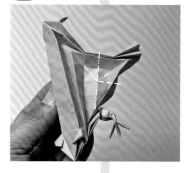

03 整個往後側摺

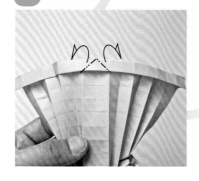

04 壓出摺痕後即可展開

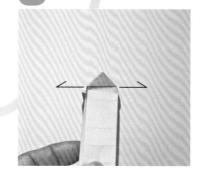

09 使後腳倒下從腹部側邊看過去

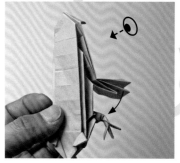

接下一頁

10 往斜向摺，使之朝左右兩邊展開

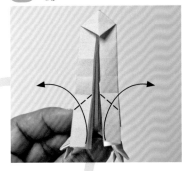

完成！

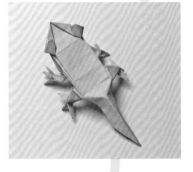

11 ○圈起來的部分，依「腳尖摺法B」來摺

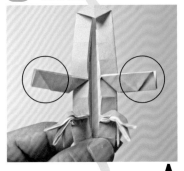

16 將尾巴摺成立體狀

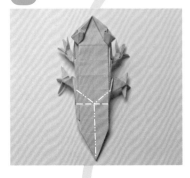

12 依圖示線條摺

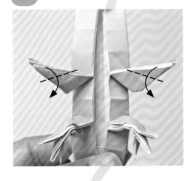

15 將下方紙張往前側摺入

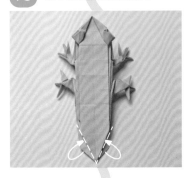

13 將腳尖展開

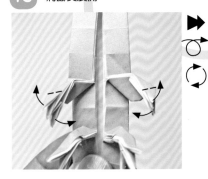

14 僅將上方紙張往後側摺入

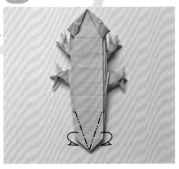

摺法要訣建議

觀看摺紙圖解時，仔細確認下一個步驟的照片！

觀看摺紙圖解來摺紙時，很容易只看當前步驟的摺線與摺的方向。然而，充分理解其結果會形成什麼樣的形狀，才是最重要的。換句話說，摺紙時應發揮想像力，想想看應該怎麼摺才能形成那樣的形狀？這種解謎的遊戲性質，是享受摺紙的方法之一。

色紙的材質也可以提升完成度!?

現今市面上有販售琳瑯滿目的色紙，紙的材質也各式各樣。我認為帶有「張力」的紙張比較好摺。不但壓好的摺痕較確實，也不容易恢復原狀。依摺的作品分別使用不同厚度的紙張，摺較精細的作品時，建議使用既薄且有張力的色紙。

Red-eyed tree frog

紅眼樹蛙

難易度	★★★★★

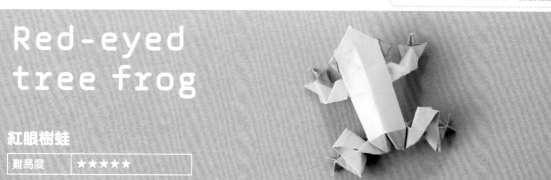

從「摺痕C」開始

01 將紙角放大

02 依圖示線條摺

03 其餘3處紙角也如法炮製

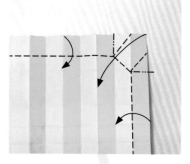

06 依圖示線條摺疊起來

05 於圖示位置壓出摺痕

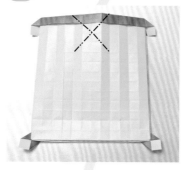

04 依圖示線條往後側摺

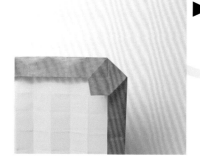

06-2 （摺疊的過程）

07 翻面

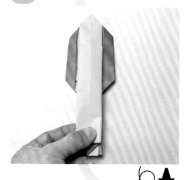

08 往斜向摺

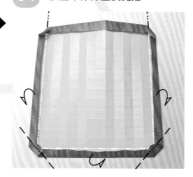

接下一頁

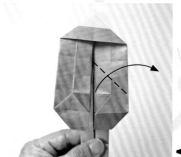

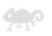

09 朝上方旋轉將紙張拉出，接著往前摺

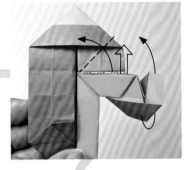

16 往上方摺

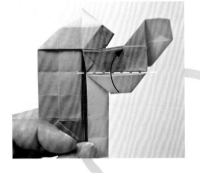

17 左右翻轉

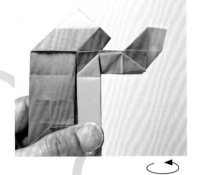

10 往後側摺入

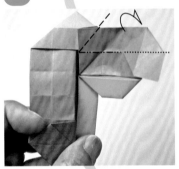

15 往斜向摺

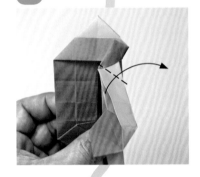

18 依圖示線條摺成立體狀

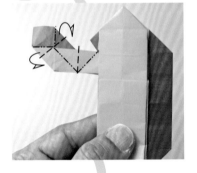

11 壓出摺痕後即可還原

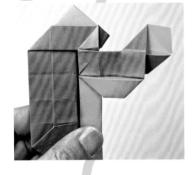

14 閉闔起來

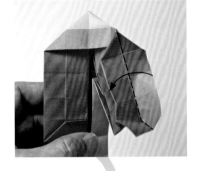

19 觀看腳尖處

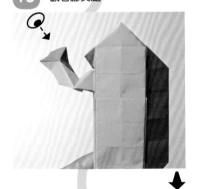

12 將摺向後側的部分展開

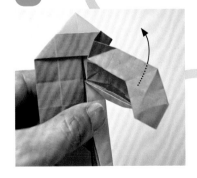

13 從上方按壓，使之往下凹

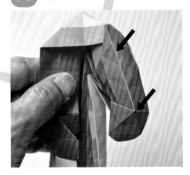

20 依圖示線條摺出腳趾

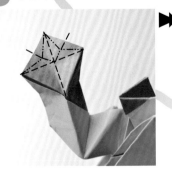

24 依圖示線條摺

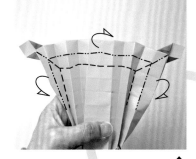

25 依圖示線條摺

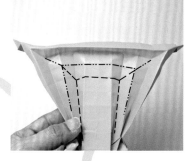

31-2 （按壓摺入的過程）

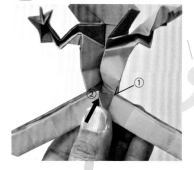

接下一頁

23 展開

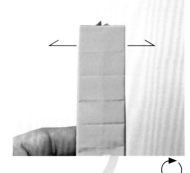

26 依圖示線條摺

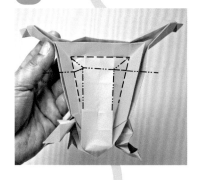

31 一邊將雙腳往下方摺，一邊將①往右摺，再將②往上按壓摺入

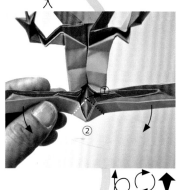

22 將眼睛部位稍微往上立起，整張紙旋轉180°

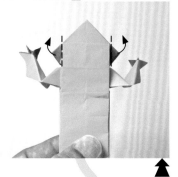

27 箭頭（←）的後側展開壓平

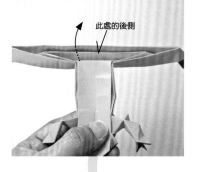

此處的後側

30 翻面並旋轉180°

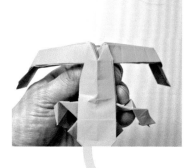

21 右半部也依照 **08**～**20** 的方式摺

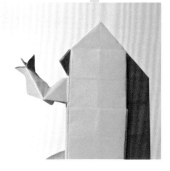

28 依圖示線條摺

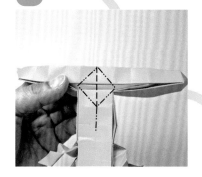

29 閉闔起來

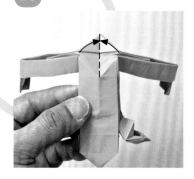

32 翻面

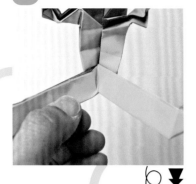

39 依圖示線條往內側進行階梯摺，使腳尖對齊

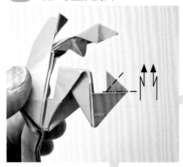

40 輕輕往後側摺

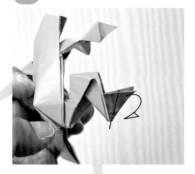

33 翻開前側那1張並展開來

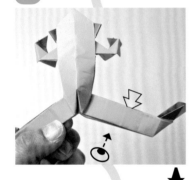

38 向內反摺

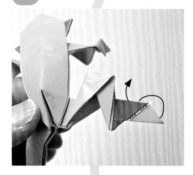

41 將腳尖往外摺，使其呈張開狀

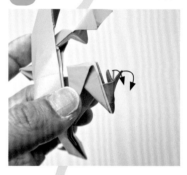

34 向內反摺2次

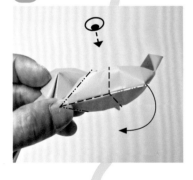

37 往後側摺入

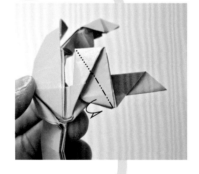

42 另一側的蛙足也依照 **33**～ **41** 的方式摺

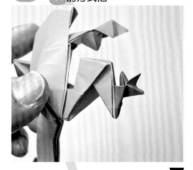

35 將腳尖往上拉起，使摺痕錯開

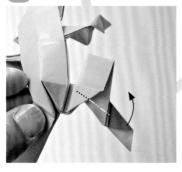

36 往後側摺入

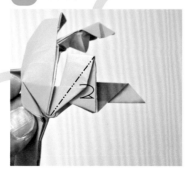

完成！

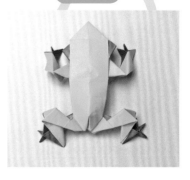

Snake

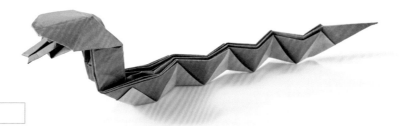

蛇

難 易 度	★★★★

從「摺痕A」開始

01 依圖示線條摺出蛇腹狀

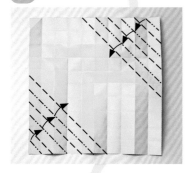

06 對齊中心點再摺一次

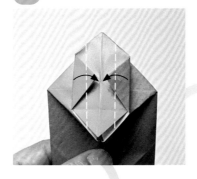

07 壓出摺痕後即可展開

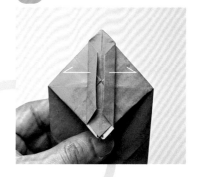

02 壓出摺痕

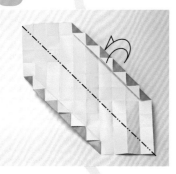

05 對齊中心點摺

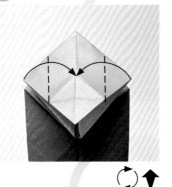

08 往內側進行階梯摺

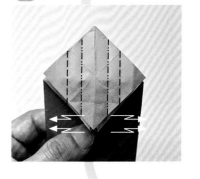

03 依圖示線條摺疊起來

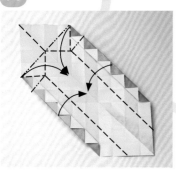

04 展開壓平，摺疊成四角形

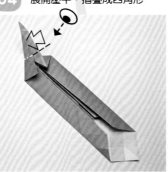

09 依圖示線條展開

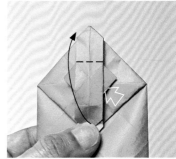

接下一頁

10 依圖示線條閉闔起來

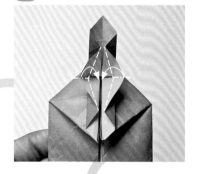

17 從左右兩側撐開，使尖端處鼓起

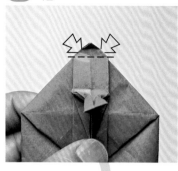

18 從上方按壓，摺疊成四角形

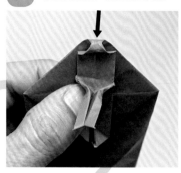

11 往下方摺

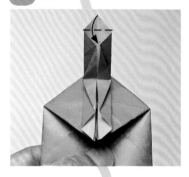

16 於圖示的位置壓出摺痕

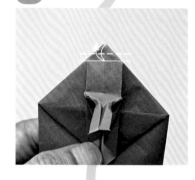

19 使尖牙立起

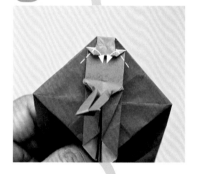

12 往下方倒下

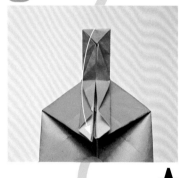

15 回到原本的視角

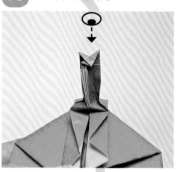

20 暫時將舌頭部位抬高

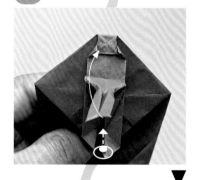

13 依圖示摺線摺成立體狀

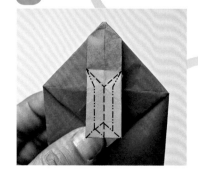

14 一邊將①的蛇信往後側摺
一邊將②閉闔起來

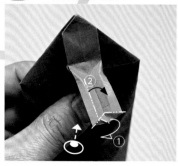

21 將①展開往左邊方向摺
再將②往上方摺

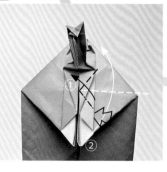

25 對齊中心線摺

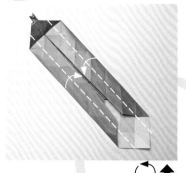

26 於圖示位置壓出摺痕

完成！

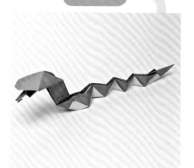

24 將尖端處整個往後側摺

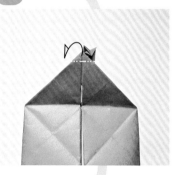

27 從中心同時往兩側展開壓平

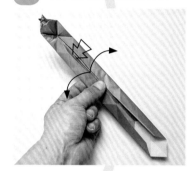

32 將圖示位置稍微撐開
（以利擺放時更穩固）

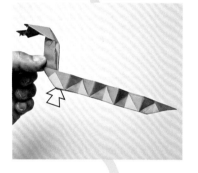

23 將框起來的部分往下方紙張塞入

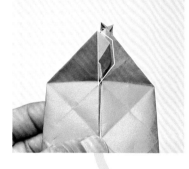

28 翻面

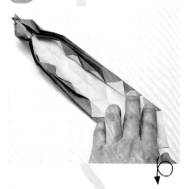

31 將①往內側摺入（另一側亦同），再將②摺成蛇腹狀

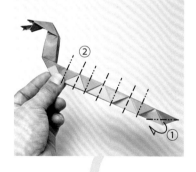

22 左側也依照 **21** 的方式摺

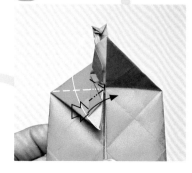

29 依圖示線條摺，使頭部立起

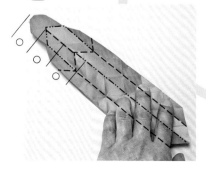

30 往中心處摺疊

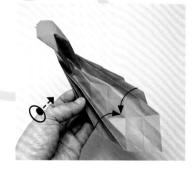

Common slider

彩龜

難易度 ★★★★

從「摺痕B」開始

03 壓出摺痕

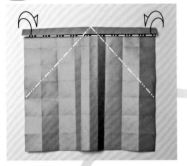

02 進行階梯摺

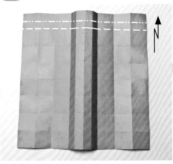

01 從中心線開始，於摺痕1/2的位置壓出摺痕

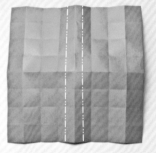

04 展開

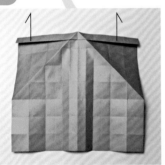

06 依圖示線條摺成立體狀

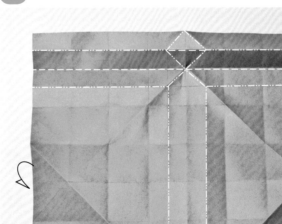

05 下半部也依 **02** ～ **04** 的方式壓出摺痕

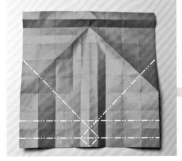

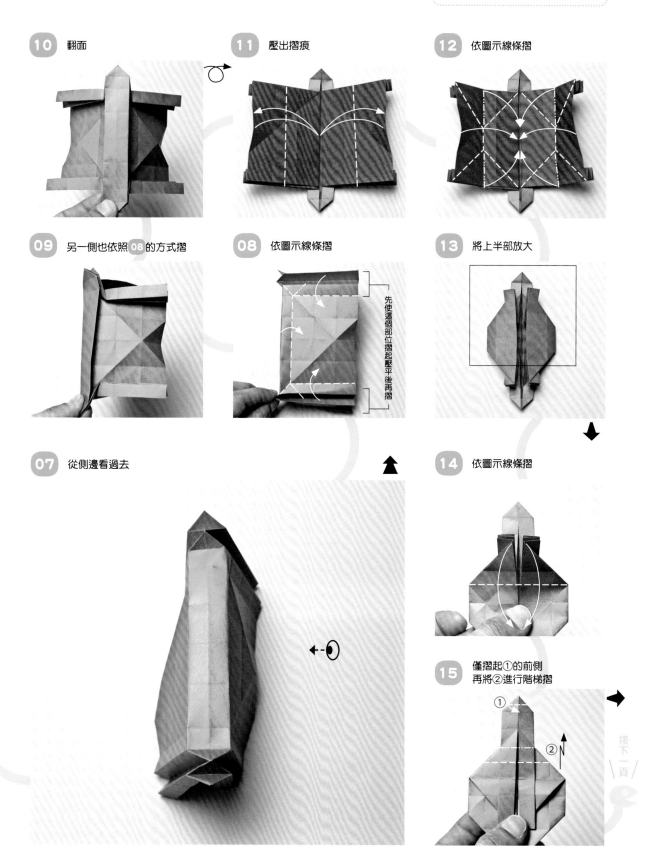

10 翻面

11 壓出摺痕

12 依圖示線條摺

09 另一側也依照 **08** 的方式摺

08 依圖示線條摺

先使這個部位摺起壓平後再摺

13 將上半部放大

07 從側邊看過去

14 依圖示線條摺

15 僅摺起①的前側
再將②進行階梯摺

①
②

接下一頁

16 壓出摺痕後即可還原

21 往後側摺入

22 依圖示線條摺起並塞入

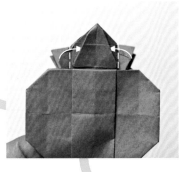

17 抓住做為龜足的部位，展開來

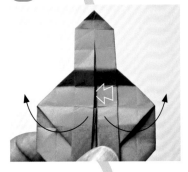

將①往後側摺，使其角度與上方尖端處齊合，再將②的龜足往上摺

20

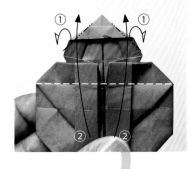

23 翻面

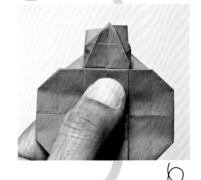

18 依圖示線條往內側進行階梯摺

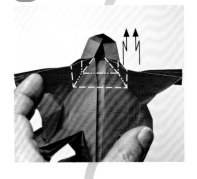

19-2 （展開的過程）

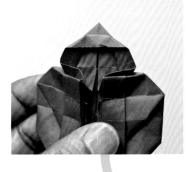

24 依圖示線條往左右兩側摺

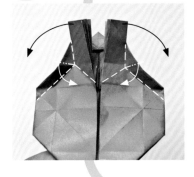

18-2 （階梯摺的過程）

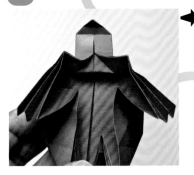

19 依圖示線條展開並摺疊起來

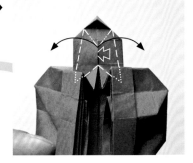

25 依「腳尖摺法A」來摺腳尖處

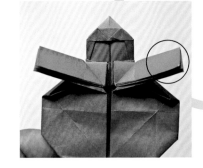

29 抓住①的雙腳展開來，以展開的狀態將②進行階梯摺

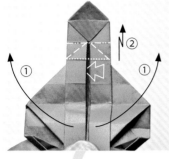

30 依圖示線條摺

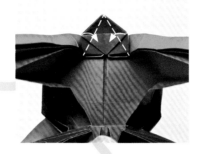

36 翻面並旋轉180°

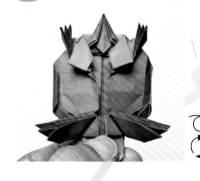

接下一頁

28 僅將①的前側往下方摺再將②壓出摺痕

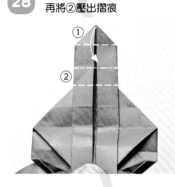

31 依圖示線條閉闔起來

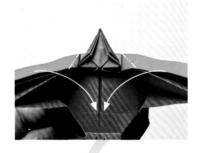

35 依圖示線條摺

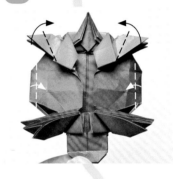

27 往下方摺

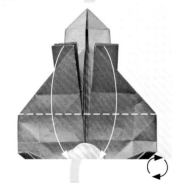

32 依圖示線條向內反摺

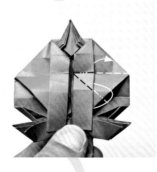

34 依「腳尖摺法A」來摺腳尖處

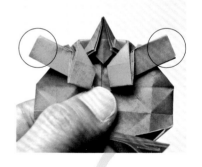

26 左側也依「腳尖摺法A」來摺，再旋轉180°

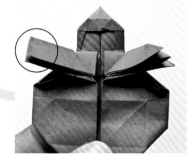

32 -2 （向內反摺的過程）

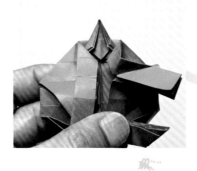

33 左側也依照 32 的方式摺

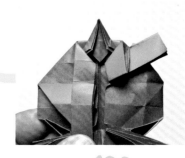

37 將框起來的部分放大

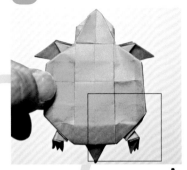

44 將後面的腳趾往後摺

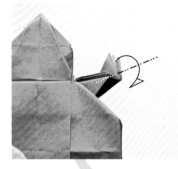

45 將中間的腳趾往後摺

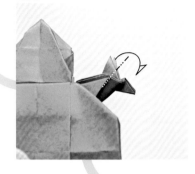

38 將腳尖整個往後摺起

43 將腳尖整個往後摺起

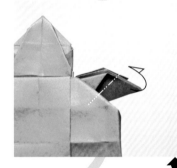

46 另一側的前腳也依照 **43** ～ **45** 的方式摺

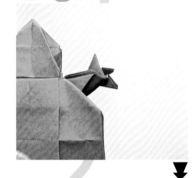

39 將後面的腳趾往後摺

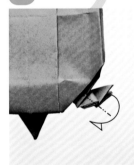

42 將框起來的部分放大

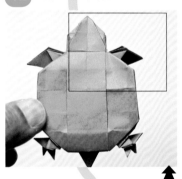

47 使頭部立起，拉一拉龜殼的左右兩側，呈現出立體感

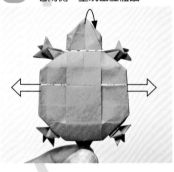

40 將中間的腳趾往後摺

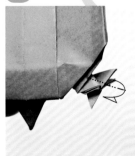

41 另一側的後腳也依照 **38** ～ **40** 的方式摺

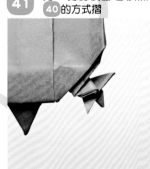

完成！

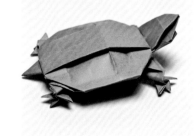

Soft-shelled turtle

鱉

難易度	★★★★

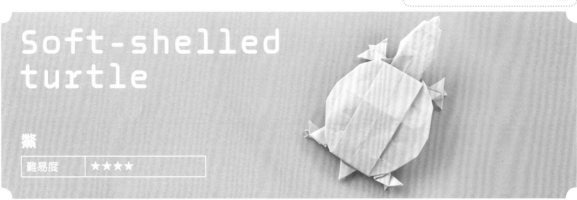

從「彩龜 ⑫ 」摺完後的狀態開始

01 將做為鱉腳的部位往下方摺，接著翻面

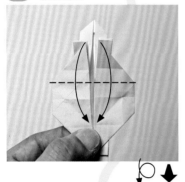

02 僅前側壓出摺痕

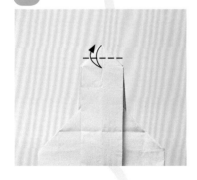

03 依圖示線條撐開

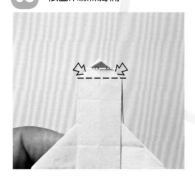

05 往上方摺

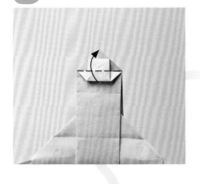

04 -2 （摺疊的過程）

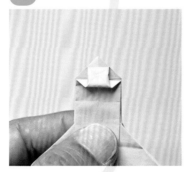

04 從上方按壓，摺疊成四角形

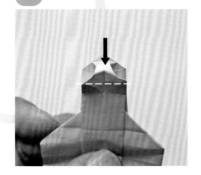

06 翻面

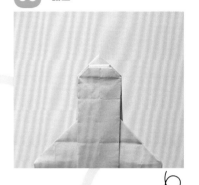

07 整個進行階梯摺

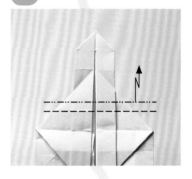

08 兩側一起往斜向摺

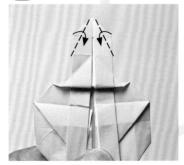

接下一頁

09 依圖示線條摺成立體狀

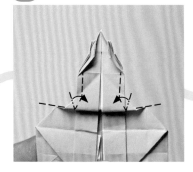

10 將做為前腳的部位往上摺

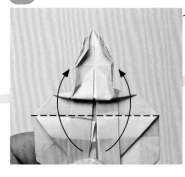

11 前腳、後腳與尾巴皆依照彩龜的方式來摺

請參照040～042頁的 **24** ～ **46**

 完成！

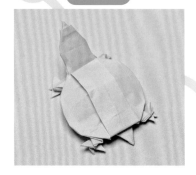

13 使頭部立起，拉一拉鱉殼的左右兩側，呈現出立體感

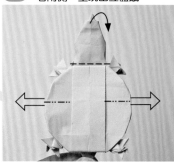

12 往後側摺

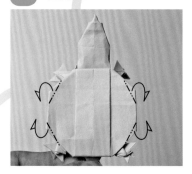

Tortoise

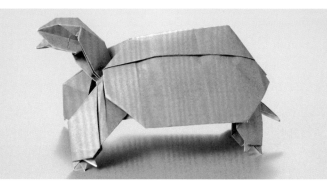

陸龜

難 易 度	★★★★★

從「摺痕B」開始

※若是使用原創圖紋的色紙，請將「頭部」位置朝上方來摺。

01 從中心線開始，於摺痕1/2的位置壓出摺痕

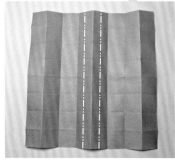

02 進行階梯摺

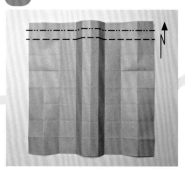

03 於圖示位置壓出摺痕

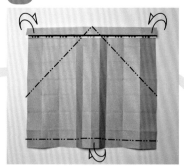

07 從側邊看過去

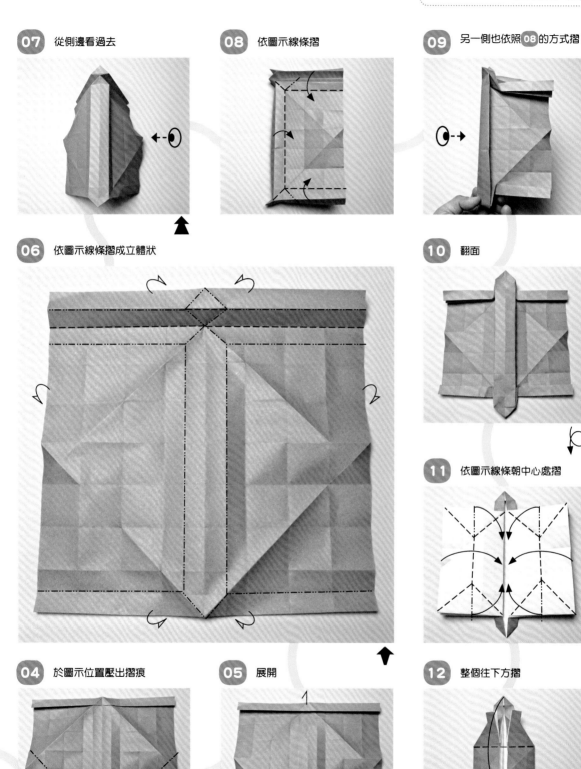

08 依圖示線條摺

09 另一側也依照 08 的方式摺

06 依圖示線條摺成立體狀

10 翻面

11 依圖示線條朝中心處摺

04 於圖示位置壓出摺痕

05 展開

12 整個往下方摺

接下一頁

13 壓出摺痕後，僅還原上面紙張

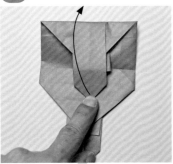

19 ○圈起來的部分，依「腳尖摺法A」來摺

20 往斜向摺

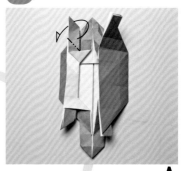

14 抓住做為龜足的部位並展開來

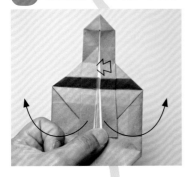

18 參考 **19** 的照片，依圖示線條展開並摺疊

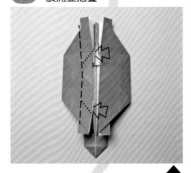

21 依圖示線條摺

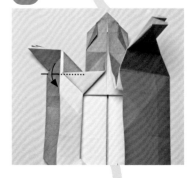

15 依圖示線條往內側進行階梯摺

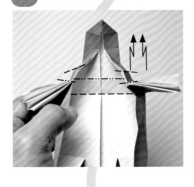

17 將做為龜足的部位還原

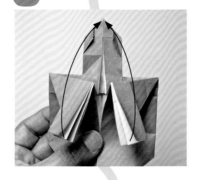

22 拉出並展開來，接著改變視角

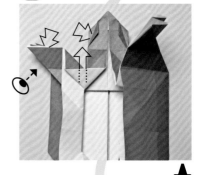

15 -2 （階梯摺的過程）

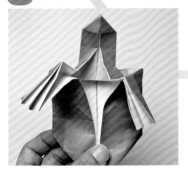

16 依圖示線條往前側摺

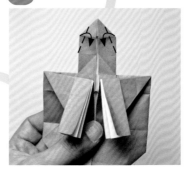

23 朝下方摺

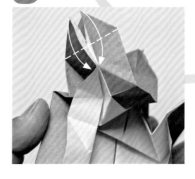

27 依圖示線條摺

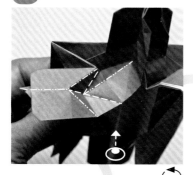

28 觀看整體

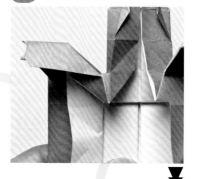

35 展開

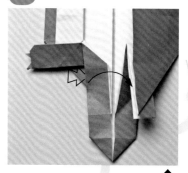

接下一頁

26 從相反方向看過去

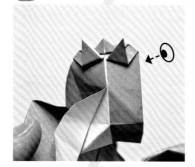

29 整個往後側斜向摺

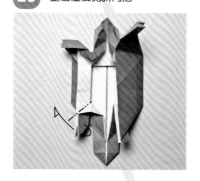

34 往上方摺

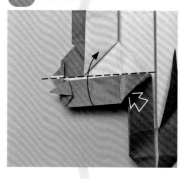

25 往斜向摺

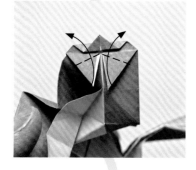

30 將摺往後側的部分拉出，往前側展開壓平

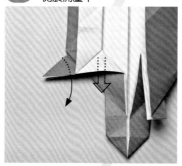

33 往斜向摺

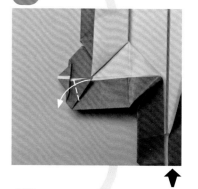

24 進行階梯摺

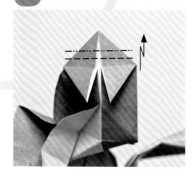

31 往右側摺

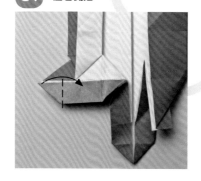

32 進行階梯摺

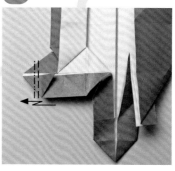

36 從上方按壓，摺疊成三角形

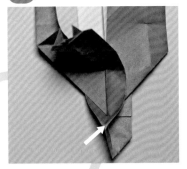

42 -2（從頭部方向看過去的狀態）

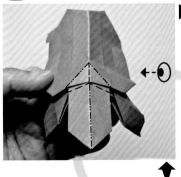

43 向內反摺

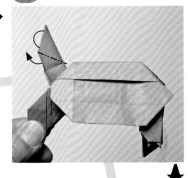

37 往原處摺疊

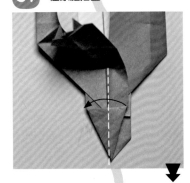

42 改變角度往內側進行階梯摺

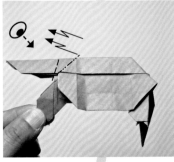

44 僅內側依圖示線條摺
（另一側也依照相同的方式摺）

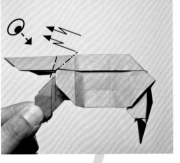

38 右半部也依照 **18**～**37** 的方式摺

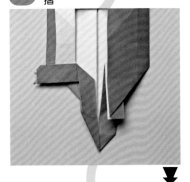

41 將①整個向內反摺
將②往後側摺（另一側亦同）

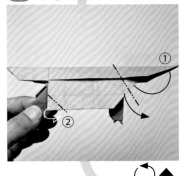

44 -2（摺的過程）

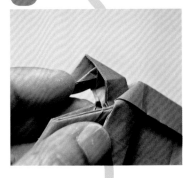

39 將框起來的部分塞入下方的口袋中

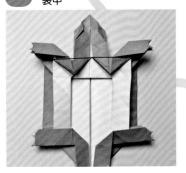

40 對摺並旋轉90°

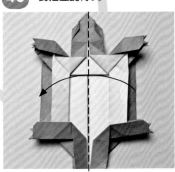

45 向內反摺（另一側亦同）

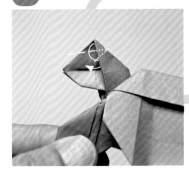

49 閉闔起來

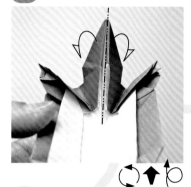

50 展開

使中間那1張紙往右邊靠齊

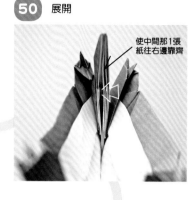

完成！

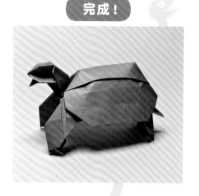

48 從腹部看往尾巴的方向

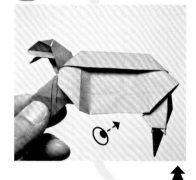

51 依圖示線條摺疊

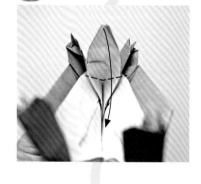

55-2 （調整出立體狀的過程）

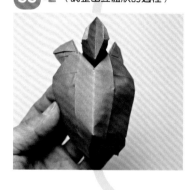

47 觀看整體

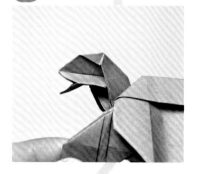

52 依圖示線條摺

55 從左右兩側拉一拉龜殼，調整出立體感

46 撐開嘴巴

53 閉闔起來再旋轉90°

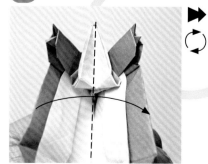

54 從背部看過去

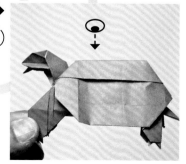

Gecko

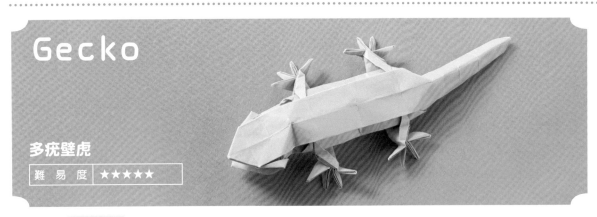

多疣壁虎

難 易 度 ★★★★★

從「摺痕A」開始

01 將摺痕的中間再對摺，壓出20等分的摺痕

06 追加圖示線條並摺疊起來

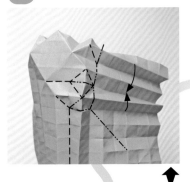

06-2 （摺疊的過程）

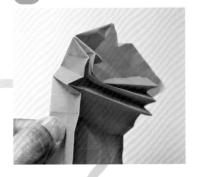

02 進行階梯摺

05 依圖示線條摺成立體狀

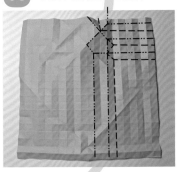

06-3 （摺疊的過程）

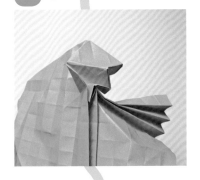

03 往斜向壓出摺痕

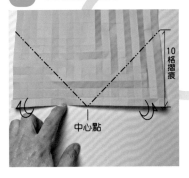

10格摺痕

中心點

04 於①圖示的位置壓出摺痕將②展開

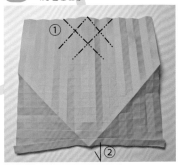

①

②

07 另一側也依照 05～06 相同的方式摺疊起來

11 依圖示線條摺成立體狀

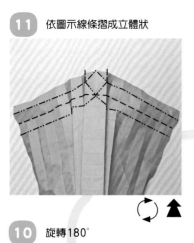

11-2（摺的過程）

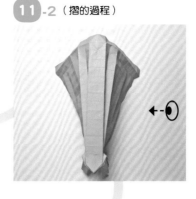

17 翻面

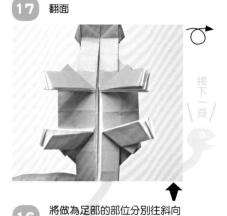

接下一頁

10 旋轉180°

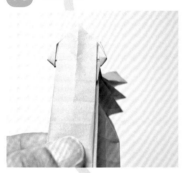

12 摺疊起來

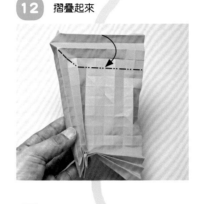

16 將做為足部的部位分別往斜向摺起

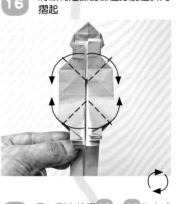

09 摺疊使嘴巴閉闔起來

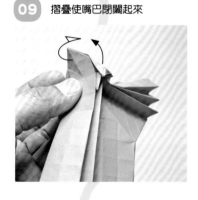

13 依圖示線條摺成立體狀

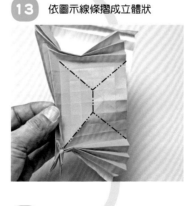

15 另一側也依照 **12**～**14** 的方式摺，接著旋轉180°

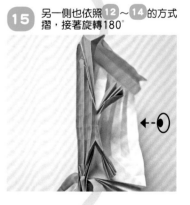

08 依圖示線條摺

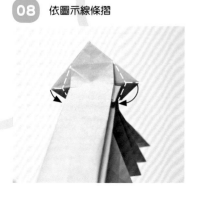

14 依圖示線條摺疊

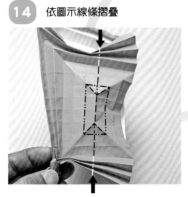

14-2（摺疊的過程）

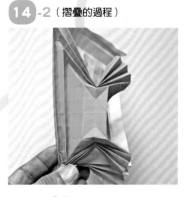

18 依圖示線條摺

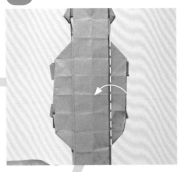

22-4 （「腳尖摺法B」的過程）

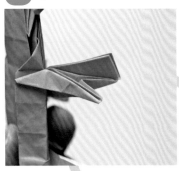

23 後腳也依照 **22** 的方式摺

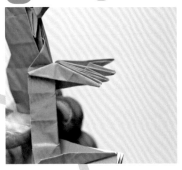

19 依圖示線條摺

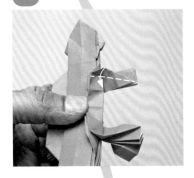

22-3 （「腳尖摺法B」的過程）

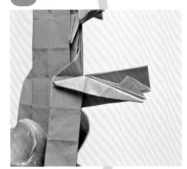

24 將框起來的部分往紙張下方塞入

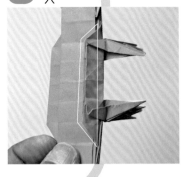

20 後腳也依照 **19** 的方式摺

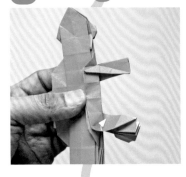

22-2 （「腳尖摺法B」的過程）

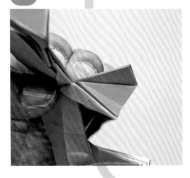

25 整個往斜向摺起

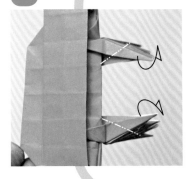

21 將前腳放大

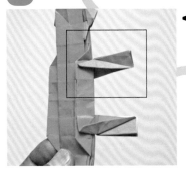

➤

22 依「腳尖摺法B」來摺

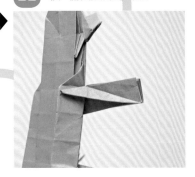

26 將腳趾展開

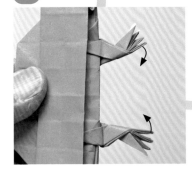

30 依圖示線條摺，使尾巴變細

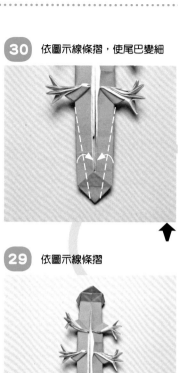

31 翻面

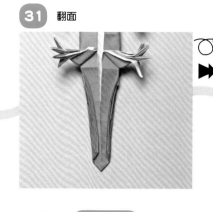

32 依圖示線條摺成立體狀

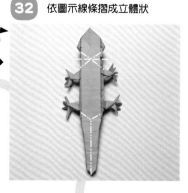

29 依圖示線條摺

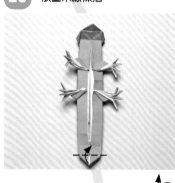

完成！

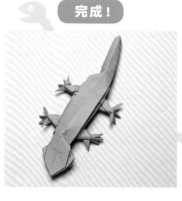

33 完成基本型。依圖示線條摺，使頭部與尾巴彎曲

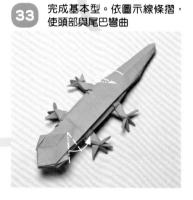

28 翻面

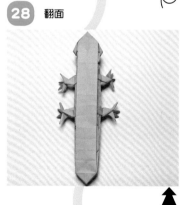

Axolotl

墨西哥鈍口螈

難易度 ★★★★

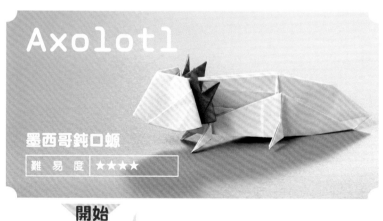

開始

27 左側也依照 18～26 的方式摺

01 往縱向、橫向對摺，壓出摺痕

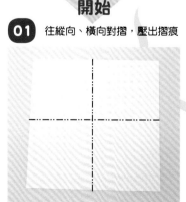

02 將紙角對齊中心點摺起

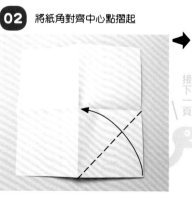

接下一頁

03 於圖示位置壓出摺痕

08 依圖示線條摺

09 另一側也依照 **06**～**08** 的方式摺

04 依圖示線條摺，使紙角立起

07-3 （從右側摺起）

10 對摺

05 其餘的3處紙角也依照 **02**～**04** 的方式摺

07-2 （從左側摺起的狀態）

11 僅對摺前側

06 將紙角對齊中心點摺起

07 依圖示線條摺

12 往後側對摺

接下一頁

16 於圖示位置（腳根部位）壓出摺痕

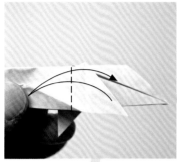

17 其餘3處也依照**13**～**16**的方式摺

23 改變①的角度進行階梯摺②往斜向摺起

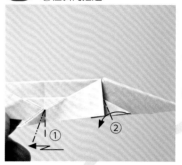

15 將①還原，再將②已摺入A後方的部位拉出來

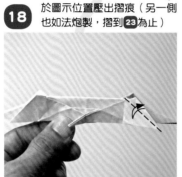

18 於圖示位置壓出摺痕（另一側也如法炮製，摺到**23**為止）

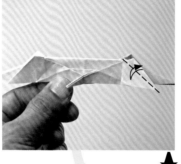

22 往內側進行階梯摺

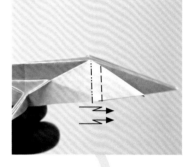

14 依圖示線條整個向內反摺

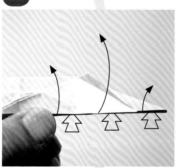

19 將前側那1張展開

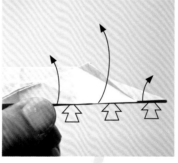

21-2 （摺疊的過程）

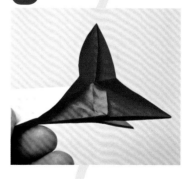

13 依圖示線條摺

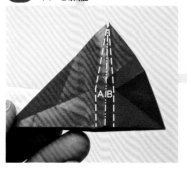

20 利用**18**壓好的摺痕來摺，使A、B靠攏

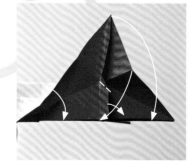

21 摺疊至回原本的位置

24 展開壓平

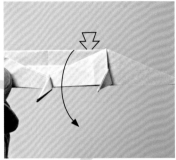

31 從側邊看過去

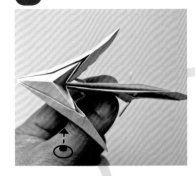

32 依圖示線條整個摺起

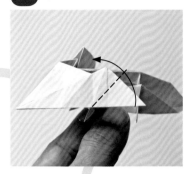

25 照圖示線條從後側按壓頂出來，摺成立體狀

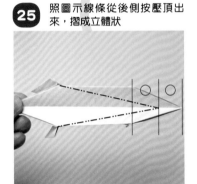

30 追加圖示的線條，將背部閉闔摺疊起來，使之包覆於頭部內

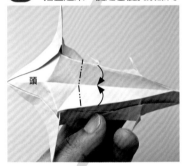

頭

33 壓出摺痕後即可還原

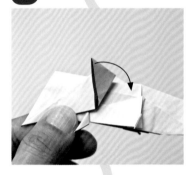

26 抓住左右兩邊閉闔起來，於A的位置處摺出皺褶來調整

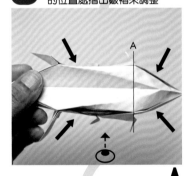

A

29 依圖示線條摺成立體狀

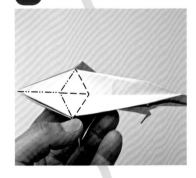

34 利用壓好的摺痕向外反摺

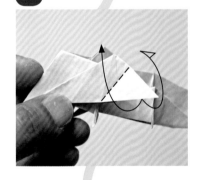

27 使摺痕錯開來摺

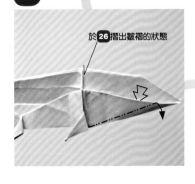

於 **26** 摺出皺褶的狀態

28 將背部展開

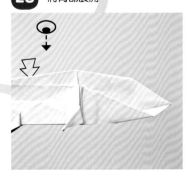

35 改變角度進行階梯摺

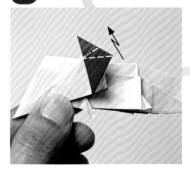

完成！

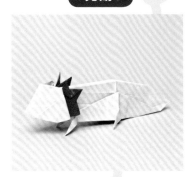

38 依圖示線條往內側摺入（另一側亦同）

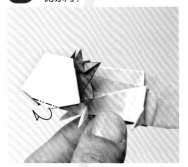

37 摺另一側①的外鰓 將②往內側摺入

依照 **32**～**36** 的方式摺

①
②

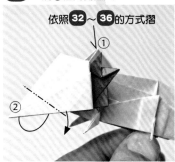

36 整個進行階梯摺

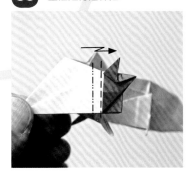

Salamander

山椒魚

難 易 度	★★★★★

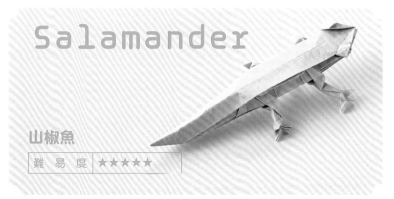

從「摺痕A」開始

※若是使用原創圖紋的色紙，請將「頭部」位置朝上方來摺。

01 將摺痕的中間再對摺，摺出20等分的摺痕

06 進行階梯摺

接下一頁

05 旋轉180°

02 進行階梯摺

03 於圖示位置壓出摺痕

4格摺痕

04 展開

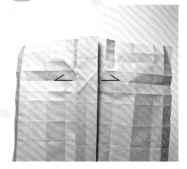

07 往後側摺

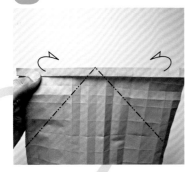

11-2 （摺的過程）

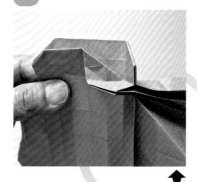

12 往後側摺

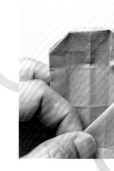

08 壓出摺痕即可展開，接著旋轉 180°

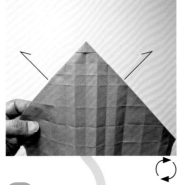

11 依圖示線條摺

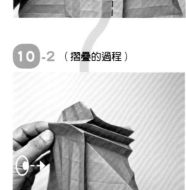

13 左側也依照 **11**～**12** 的方式摺

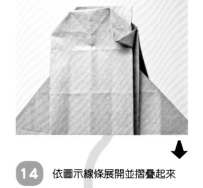

09 依圖示線條摺成立體狀

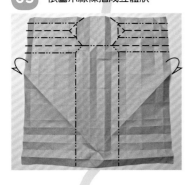

10-2 （摺疊的過程）

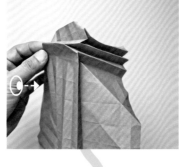

14 依圖示線條展開並摺疊起來

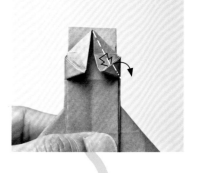

09-2 （摺的過程）

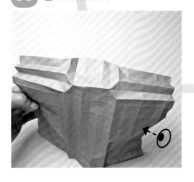

10 追加圖示線條並摺疊起來 （另一側亦同）

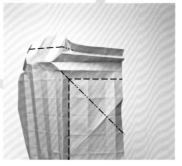

15 改變角度進行階梯摺

19 將上方部位展開

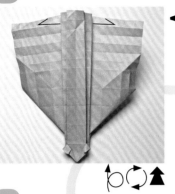

18 翻面並旋轉180°

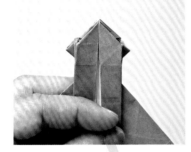

17 往前側摺起並塞入

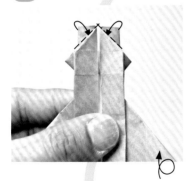

16 左側也依照 14～15 的方式摺

20 依圖示線條摺成立體狀

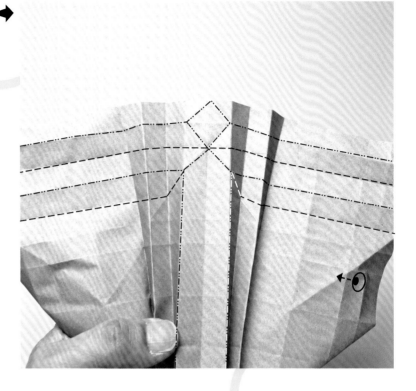

21 追加圖示線條並摺疊起來

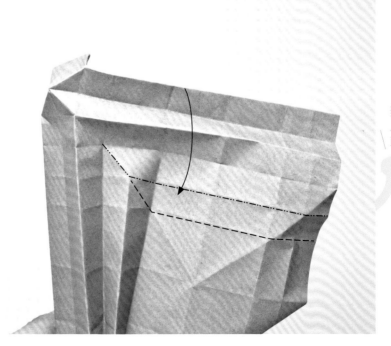

接下一頁

22 於圖示位置壓出摺痕

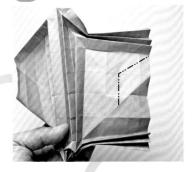

29 將做為足部的部位往斜向摺

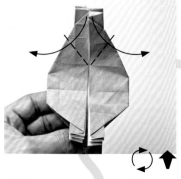

30 朝上方摺起

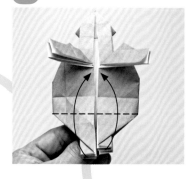

23 將圖示位置稍微展開

展開

28 右半部也依照 **21**～**27** 的方式摺，接著旋轉180°

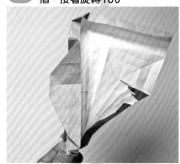

31 將做為足部的部位往斜向摺

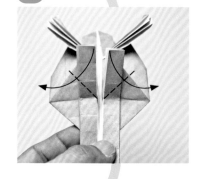

24 於圖示位置壓出摺痕

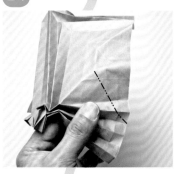

27 整個往下方摺

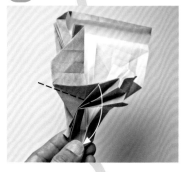

32 ◯圈起來的部分，依「腳尖摺法A」來摺

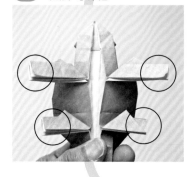

25 添加圖示的線條並摺疊起來

26 朝上方摺起

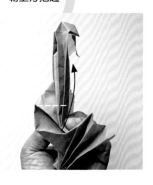

33 翻面

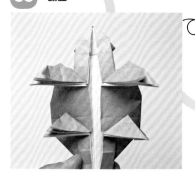

37 往後側摺入

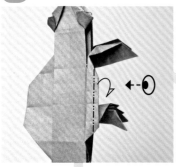

38 將框起來的部分塞入下方紙張內

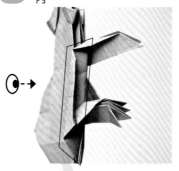

完成！

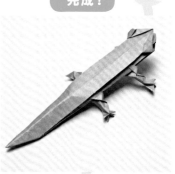

36 依圖示線條摺

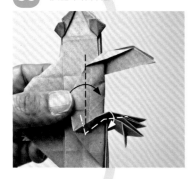

39 將腳尖抓住往後摺

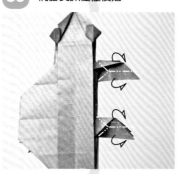

44 將①整個往後側摺，使尾巴變細。將②的身體摺成立體狀

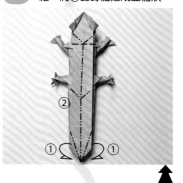

35 依圖示線條摺

40 往斜向摺

43 左側也依照 **34**〜**42** 的方式摺

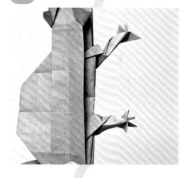

34 依圖示線條摺

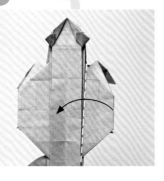

41 將腳趾展開

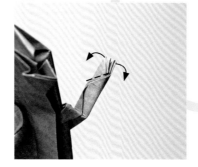

42 完成前腳！
（後腳也如法炮製，使腳趾展開）

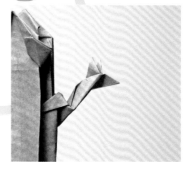

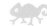

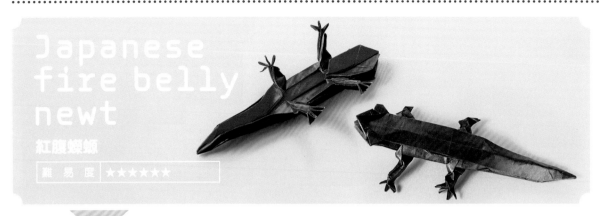

Japanese fire belly newt

紅腹蠑螈

難 易 度	★★★★★★

從「山椒魚 32 」摺完後的狀態開始 ※無須摺 17

01 將上半部放大

02 將已摺入的部位拉出，往前頭的方向摺

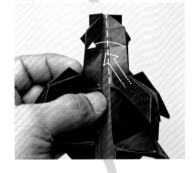

03 將已摺往後側的部位往前側展開，使之覆蓋住上半部

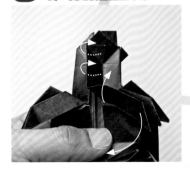

04 改變視角

這個部位呈谷摺狀態

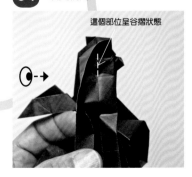

05 依圖示線條摺疊

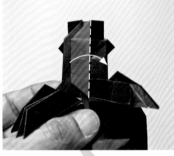

06 往右側摺

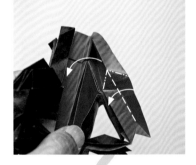

07 往前側摺並塞入，將腹部的部位放大

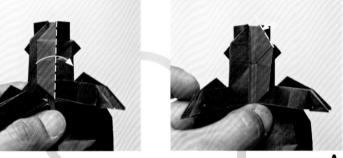

08 將1格摺痕對摺起來（上半部捲入下方，下半部則朝外翻起）

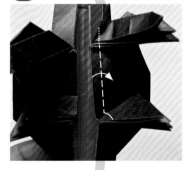

09 按壓下半部往內摺疊

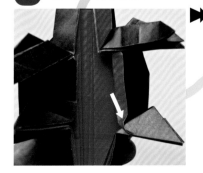

13 依圖示線條與壓好的摺痕摺疊起來

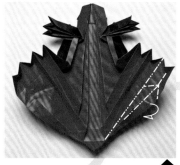

13-2 （摺疊的過程）

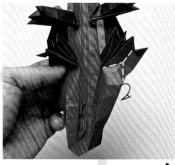

完成！

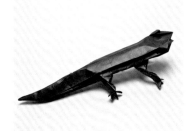

12 從尾巴前端處往外翻一格摺痕（腳尖維持不動）

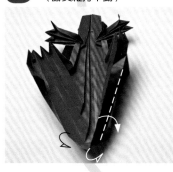

14 左側也依照**13**的方式摺

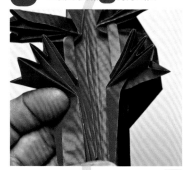

19 摺成立體狀

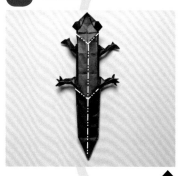

11 將尾巴部位展開

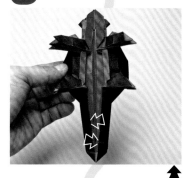

15 將○圈起來的尾巴尖端摺成三角形

18 往前側塞入

10 左半部也依照**02**～**09**的方式摺

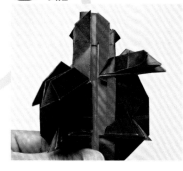

16 依照「山椒魚**33**～**43**」的方式摺

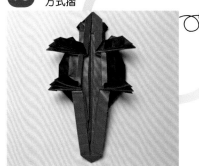

17 往後側摺入

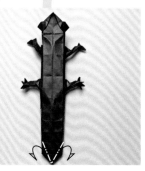

Japanese giant salamander

大山椒魚

| 難 易 度 | ★★★★ |

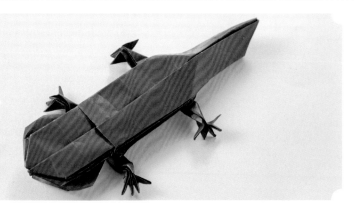

從「摺痕C」開始

01 依圖示線條摺成立體狀

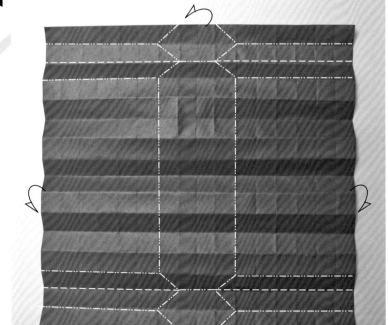

02 依圖示線條摺

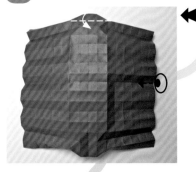

03 依圖示線條摺

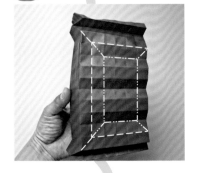

04 依圖示線條摺

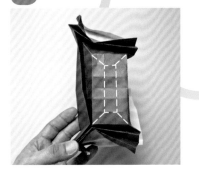

05 依圖示線條摺疊起來

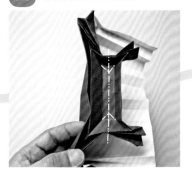

06 另一側也依照 03～05 的方式摺

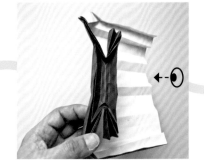

10 將前側展開

11 利用 **09** 壓好的摺痕按壓，往內摺疊

18 左右翻轉

09 壓出摺痕

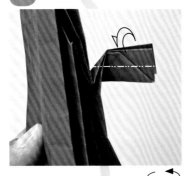

12 內側也利用壓好的摺痕按壓，往內摺疊

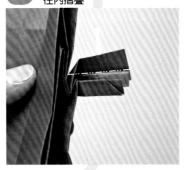

17 閉闔起來

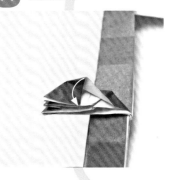

08 左右翻轉

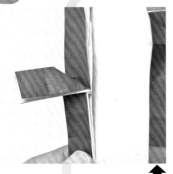

13 ○圈起來的部分，依「腳尖摺法A」來摺（最內側的不摺）

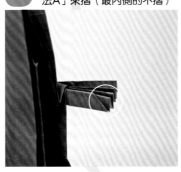

16 往斜向摺

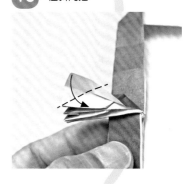

07 將做為前腳的部位往斜向摺

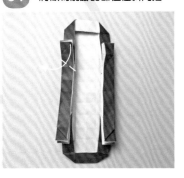

14 左右翻轉

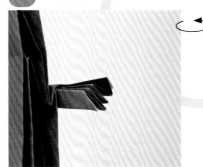

15 展開

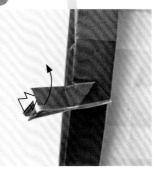

19 整個往後摺

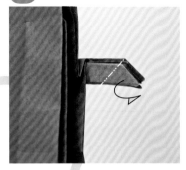

26 依前腳的摺法，按壓前側往內摺疊

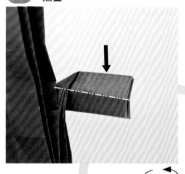

27 內側也利用壓好的摺痕按壓，往內摺疊

20 將腳趾展開

25 左右翻轉

28 ○圈起來的部分，全部依「腳尖摺法A」來摺

21 翻面

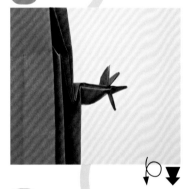

24 壓出摺痕

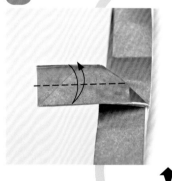

29 整個往後摺起

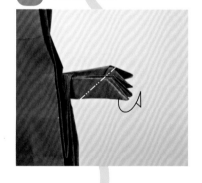

22 將做為後腳的部位朝上方摺

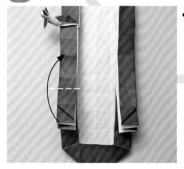

23 將做為後腳的部位往斜向摺

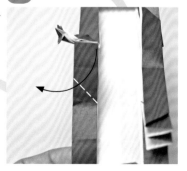

30 將腳尖展開

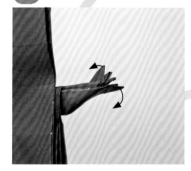

接下一頁

34 依圖示線條摺

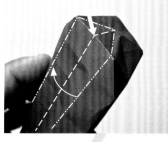

35 展開並摺成立體狀
（另一側亦同）

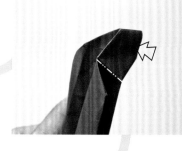

42 往上方摺起

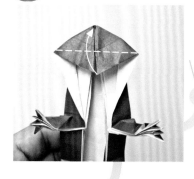

33 從內側撐起，呈現出立體狀

36 整個壓出摺痕

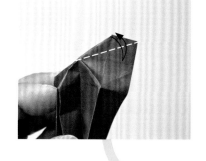

41 往左右兩側展開，並將上半部
閉闔起來

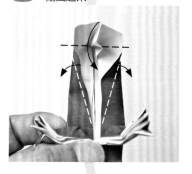

32 於圖示位置壓出摺痕

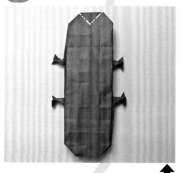

37 按壓，往內側摺疊

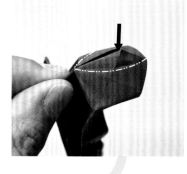

40 將摺於中心處的那1張，往右
側的下層摺入

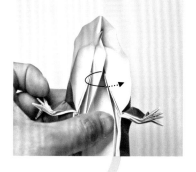

31 左側也依照 **07**～**30** 的方式摺

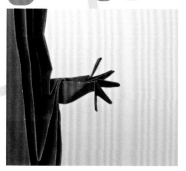

38 從內側看過去

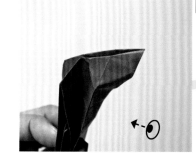

39 展開

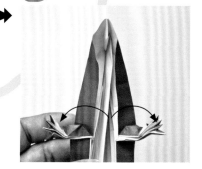

43 依圖示線條摺並旋轉180°

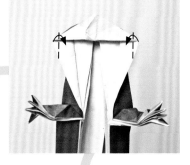

48 依圖示線條往內側進行階梯摺

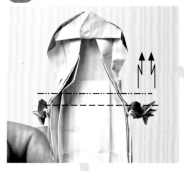

49 閉闔起來

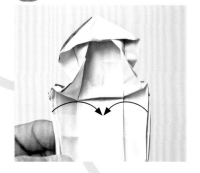

44 於圖示的位置同時壓出摺痕

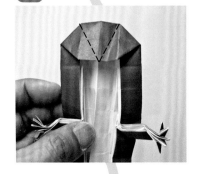

47 展開

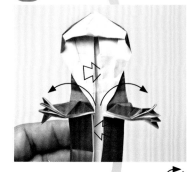

50 翻面

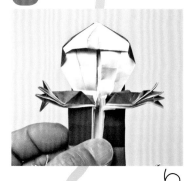

45 將摺痕與中心處已摺好的部位一起往左側按壓，摺入其下層

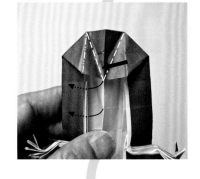

46 旋轉180°

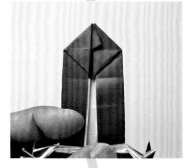

51 將尾巴摺成立體狀

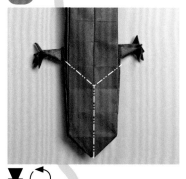

45-2 （按壓摺入的過程）

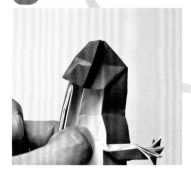

45-3 （按壓摺入的過程）

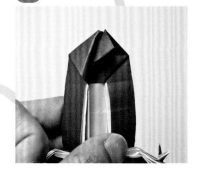

完成！

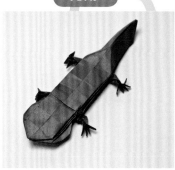

lizard

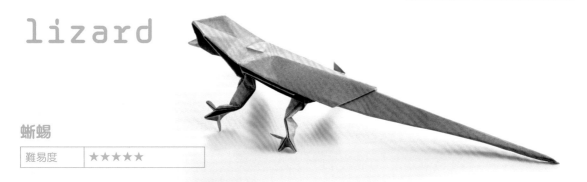

蜥蜴

難易度	★★★★★

開始

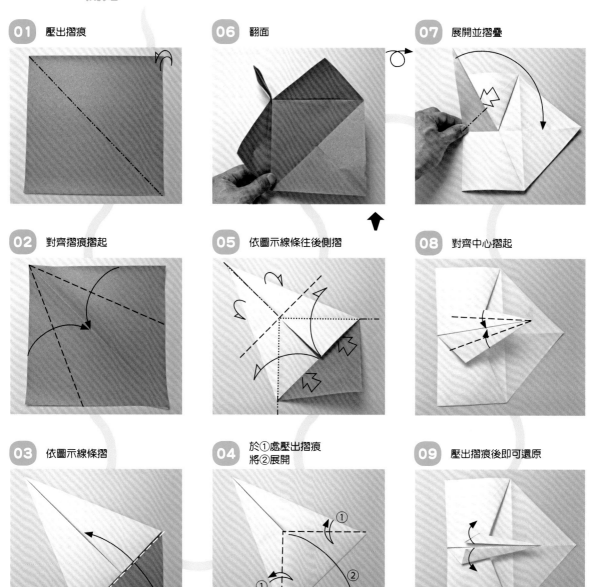

01 壓出摺痕

06 翻面

07 展開並摺疊

02 對齊摺痕摺起

05 依圖示線條往後側摺

08 對齊中心摺起

03 依圖示線條摺

04 於①處壓出摺痕
將②展開

09 壓出摺痕後即可還原

接下一頁

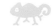

10 往左側摺，再將上下往中心處摺疊

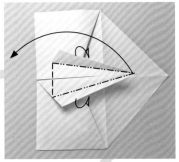

17 進行階梯摺

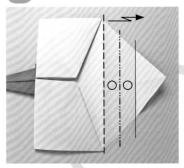

18 對齊中心摺起

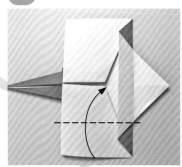

11 往右側摺

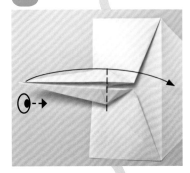

16 壓出摺痕

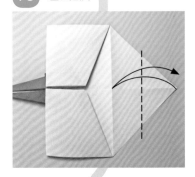

19 對齊中心整個摺起

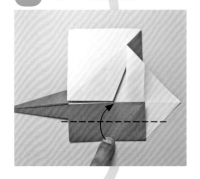

12 展開

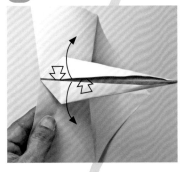

15 將框起來的部分也拉出，依照 **14** 的方式摺

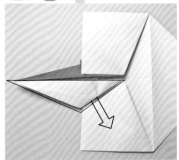

20 壓出摺痕後即可展開

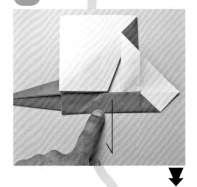

13 將①拉出 將②往左側摺

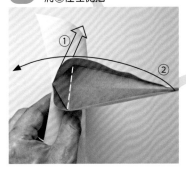

14 依圖示線條摺疊

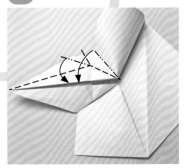

21 於 **20** 壓好的摺痕的1/2位置，再壓出摺痕

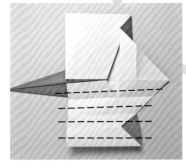

25 依圖示線條摺

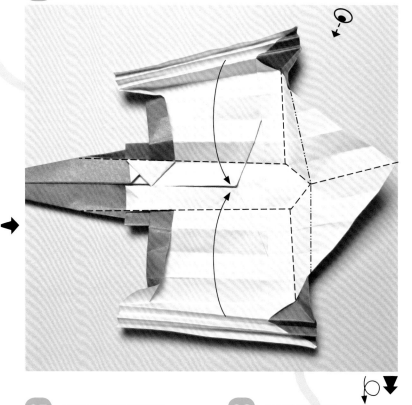

24 另一側也依照 18～23 的方式摺

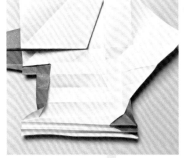

23 依圖示線條摺

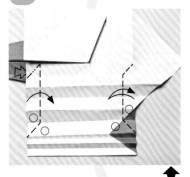

27 依圖示線條摺成立體狀

26 展開並壓平摺好

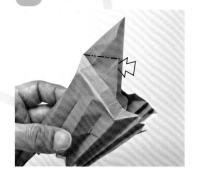

22 將邊緣處的2格摺痕再次對摺

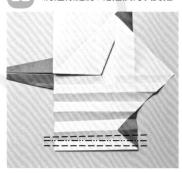

28 依圖示線條摺

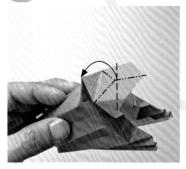

29 展開

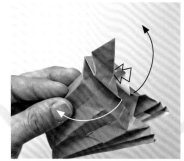

接下一頁

30 依圖示線條摺

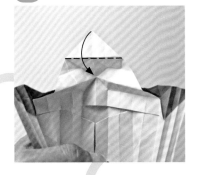

37 整個往後側摺起，使尾巴變細

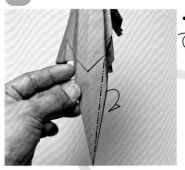

38 ○圈起來的部分（前腳），依「腳尖摺法A」來摺

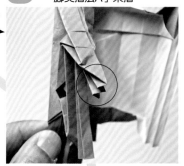

31 閉闔至原本的位置

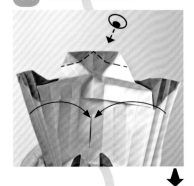

36 從背面看過去

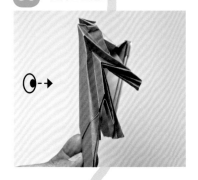

39 看向後腳

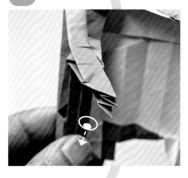

32 依圖示線條往內側摺入

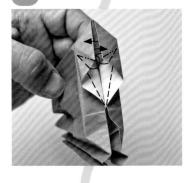

35 依圖示線條摺疊起來

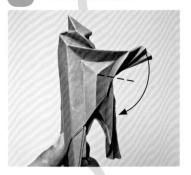

40 ○圈起來的部分，依「腳尖摺法A」來摺

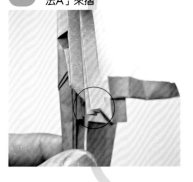

33 改變視角並旋轉90°

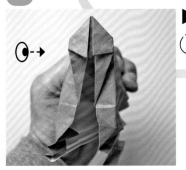

34 依圖示線條摺

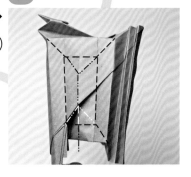

41 另一側也依 **34** ～ **40** 的方式來摺

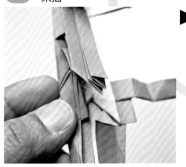

45 另一側的足部也依照 43～44 的方式摺

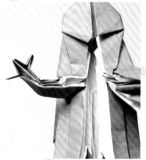

46 將後腳往斜向摺

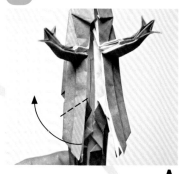

完成！

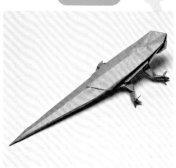

44 將腳趾展開

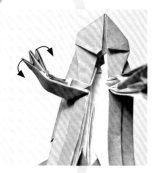

47 依圖示線條摺

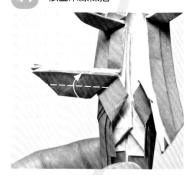

52 摺成立體狀

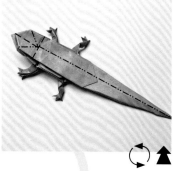

43 摺出足部關節

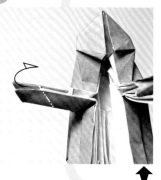

48 左右翻轉

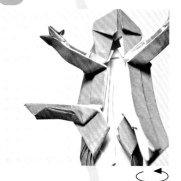

51 另一側的後腳也依照 46～50 的方式摺

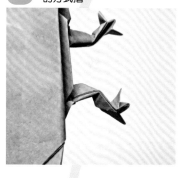

42 將足部的寬度摺半，並往左右兩側展開

49 改變角度進行階梯摺

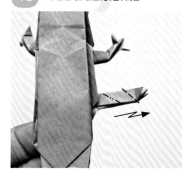

50 將腳趾展開

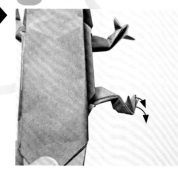

Green anole

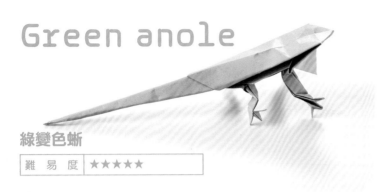

綠變色蜥

難易度	★★★★★

除了喉垂部位外，摺法與蜥蜴相同。

從「蜥蜴 17」摺完後的狀態開始

01 於圖示位置壓出摺痕

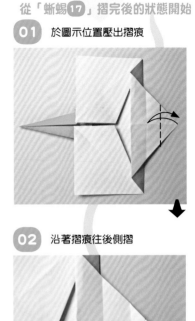

02 沿著摺痕往後側摺

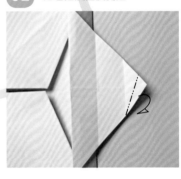

03 沿著摺痕往後側摺

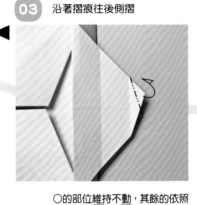

04 整個壓出摺痕

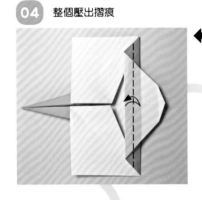

05 往左邊倒下

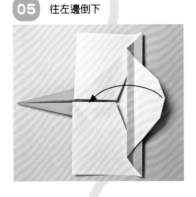

08 ○的部位維持不動，其餘的依照「蜥蜴的 18～52」的方式摺（略過 26～32）

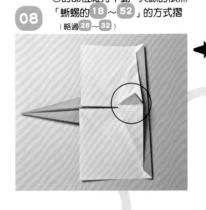

09 「蜥蜴摺法 52」完成後的狀態

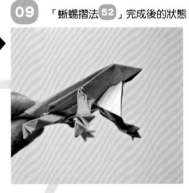

06 於圖示位置壓出摺痕

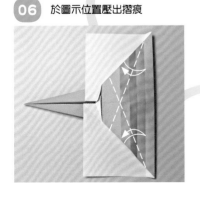

07 依圖示線條摺，使一角立起

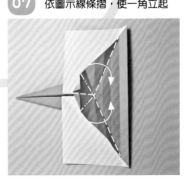

完成！

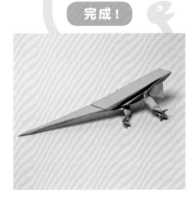

Leopard gecko

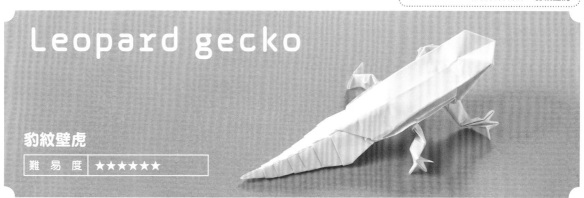

豹紋壁虎

難 易 度 ★★★★★★

從「蜥蜴 10」摺完後的狀態開始

除了尾巴外，摺法與蜥蜴相同。

01 框起來的部分，將摺疊還原

06 依圖示線條摺

07 另一側也依照 04 ～ 06 的方式摺

02 壓出摺痕

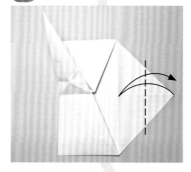

05 將邊緣的2格摺痕再次對摺，壓出摺痕

08 依圖示線條摺

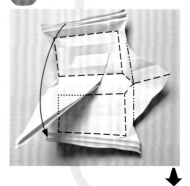

03 進行階梯摺

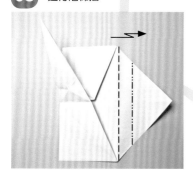

04 將半邊壓出摺痕，使之呈8等分

依照「蜥蜴的 18 ～ 21」的方式摺

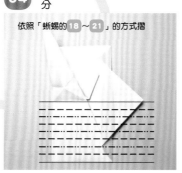

09 框起來的部分，依照「蜥蜴的 26 ～ 32」的方式摺

接下一頁

10 依圖示線條摺疊
（另一側亦同）

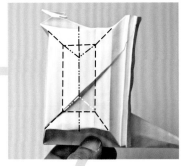

16 將①展開
將②朝上方摺起

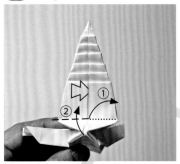

17 往原本位置閉闔起來

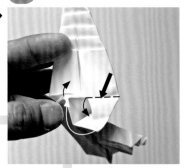

10-2 （摺疊的過程）

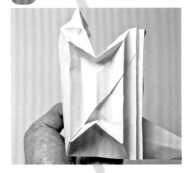

15 往後側摺

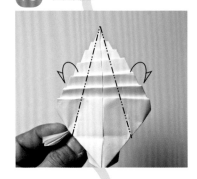

18 左側也依照**16**～**17**的方式摺

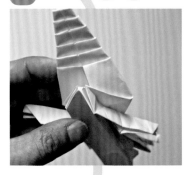

11 旋轉

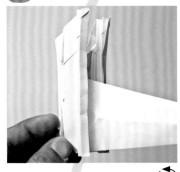

14 利用**13**壓好的摺痕進行階梯摺

19 往後側摺起並旋轉180°

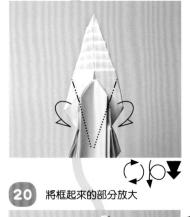

12 按壓摺入，摺成立體狀

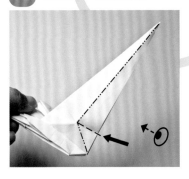

13 參考圖示的位置壓出摺痕

20 將框起來的部分放大

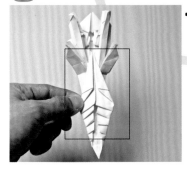

24 依圖示線條展開

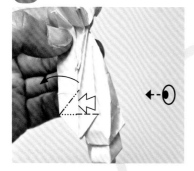

25 塞入

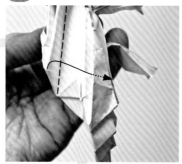

23 按壓箭頭的位置，往內側摺入

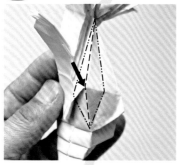

26 右側也依照 **22**～**25** 的方式摺

22 從內側展開來，使之鼓起

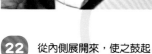
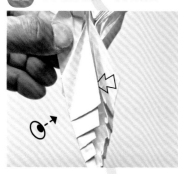

27 完成尾巴（足部依照「蜥蜴的 **38**～**51**」的方式摺）

21 將摺好的部位還原

28 摺成立體狀

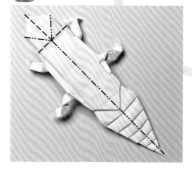

完成！

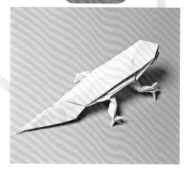

摺法要訣 建議

變化摺法
以享受
摺紙的樂趣！

舉例來說，摺好尾巴後，可稍微使之彎曲，或是讓足部呈前後交錯，看起來就像在走路似的。稍微賦予作品一些動作，藉此可摺出更栩栩如生的生物。拍攝逐格動畫，製做成影片也別有趣味。

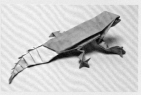
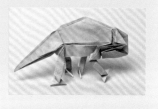

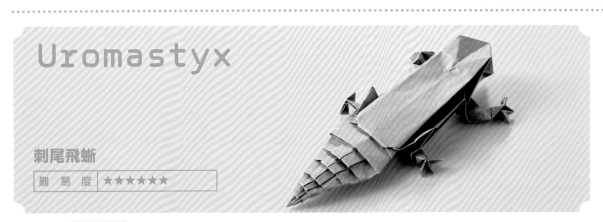

Uromastyx

刺尾飛蜥

從「蜥蜴⑩」摺完後的狀態開始

01 依圖示線條摺

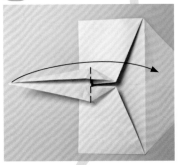

02 僅展開前側，接著往左邊摺

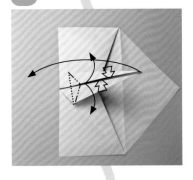

03 翻面並旋轉

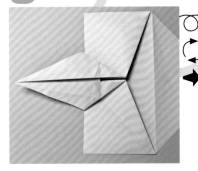

06 翻面

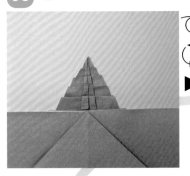

05 進行階梯摺

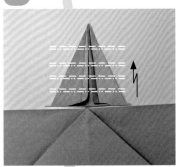

04 將①進行階梯摺
將②朝中心線摺起

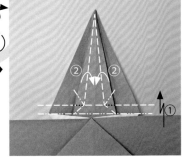

07 將尾巴對摺，下半部位依照
「蜥蜴的 ⑱〜㉒」的方式
摺

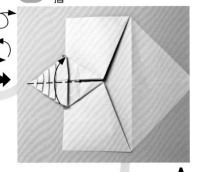

08 依圖示線條摺

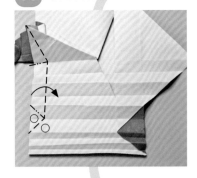

09 將①還原，再將②依圖示線條摺

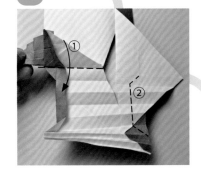

接下一頁

13 將做為前腳的部位往斜向摺

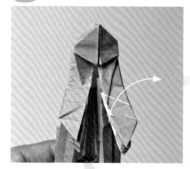

14 依圖示線條摺

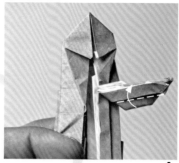

21 翻面

12 上半部位也依照 **07**～**11** 的方式摺，接下來依照「蜥蜴的 **25**～**41**」的方式摺

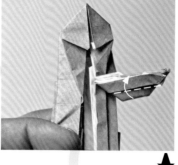

15 依圖示線條摺

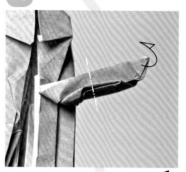

20 依圖示線條整個摺起，使一角立起

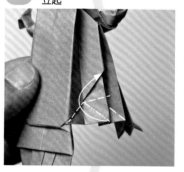

11 依圖示線條摺

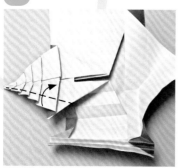

16 將腳趾展開

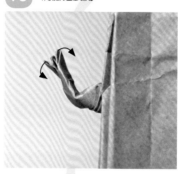

19 依圖示線條摺

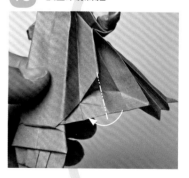

10 依圖示線條摺

17 另一側的前腳也依照 **13**～**16** 的方式摺（接著看向後腳）

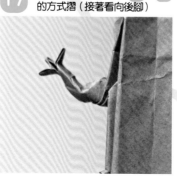

18 將①往後側摺入　將②展開

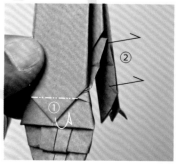

22 將後腳往斜向摺

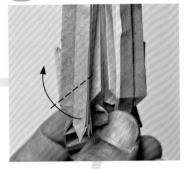

29 從背面看過去

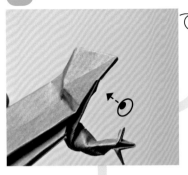

30 將嘴巴展開，摺成立體狀

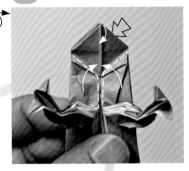

23 往上方摺起

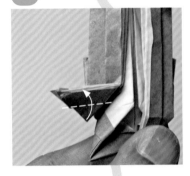

28 依圖示線條摺成立體狀

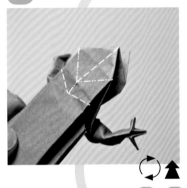

30-2 （摺成立體的狀態）

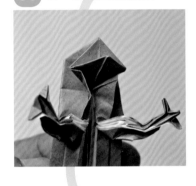

24 翻面

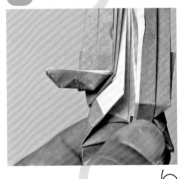

27 另一側的後腳也依照 **18**～**26** 的方式摺（下一步看往頭部）

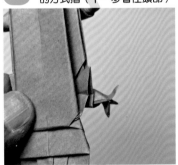

30-3 （從側邊觀看的狀態）

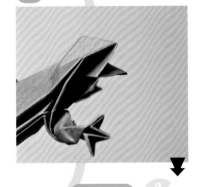

25 往後側摺

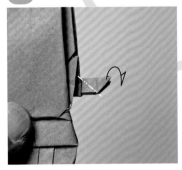

26 將①稍微拉出， 將②的腳趾展開

完成！

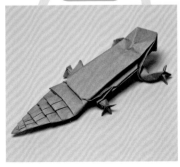

Bearded dragon

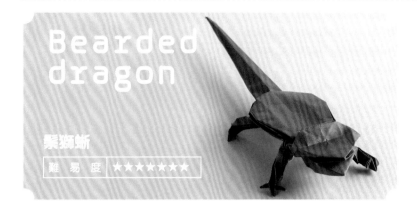

鬃獅蜥

難 易 度 ★★★★★★★

從「蜥蜴⑩」摺完後的狀態開始

01 依圖示線條摺

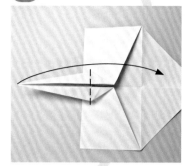

02 僅展開前側，往左邊摺

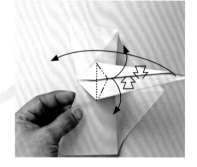

03 往上方摺起

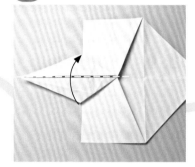

04 對齊中心摺起

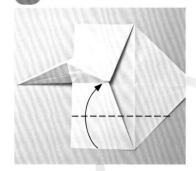

05 對齊中心整個摺起

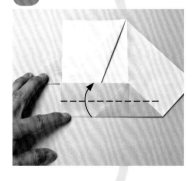

08 將邊緣的2格摺痕再次對摺

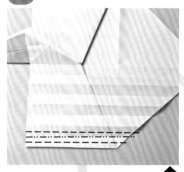

09 依圖示線條（A的寬度）摺

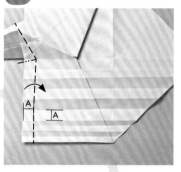

06 壓出摺痕後即可展開

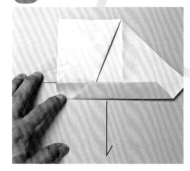

07 於 **06** 壓好的摺痕的 1/2 位置處再壓出摺痕

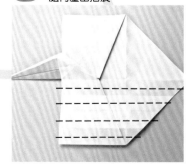

10 依圖示線條摺

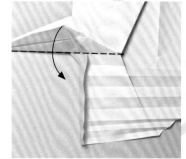

接下一頁

11 對齊中心摺起

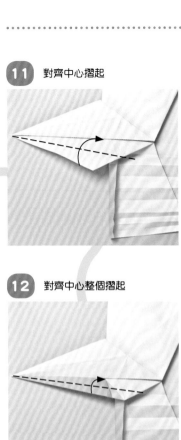

18 展開（將尾巴的接合根部往斜向摺）

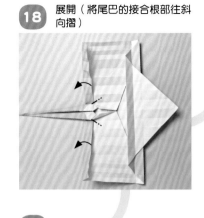

19 翻面並旋轉90°

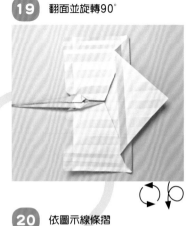

12 對齊中心整個摺起

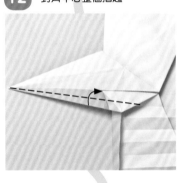

17 整個壓出摺痕

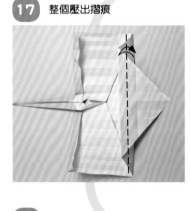

20 依圖示線條摺

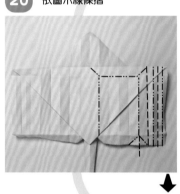

13 依圖示線條摺

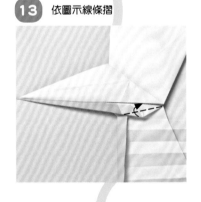

16 進行階梯摺

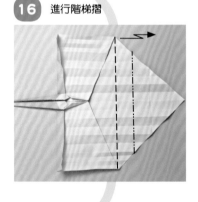

21 依圖示線條摺疊起來

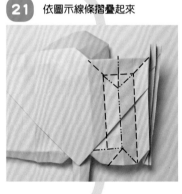

14 上半部也依照 **03**～**13** 的方式摺

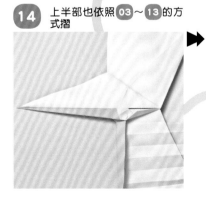

15 於圖示位置壓出摺痕

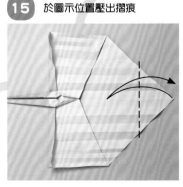

22 左側也依照 **20**～**21** 的方式摺，接著先暫時展開來

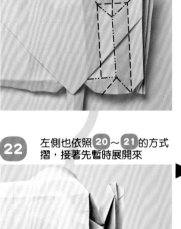

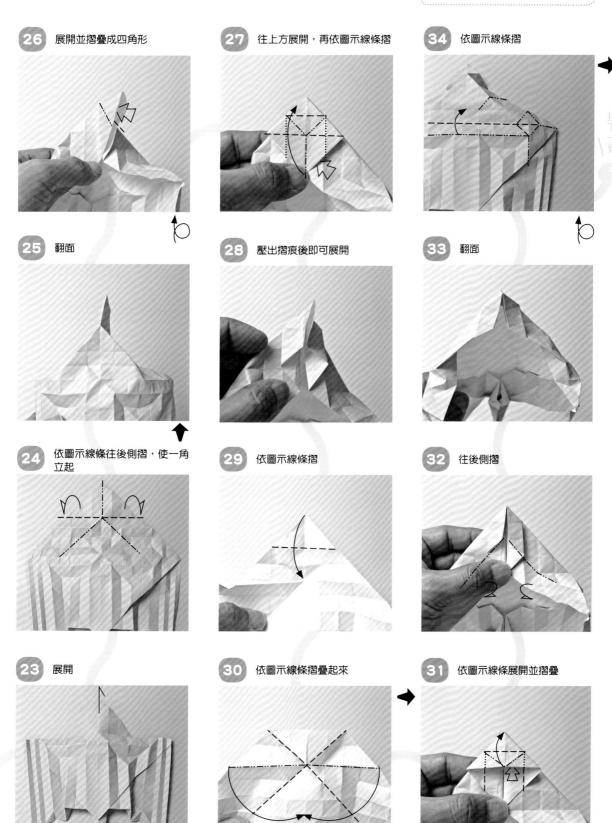

26 展開並摺疊成四角形

27 往上方展開，再依圖示線條摺

34 依圖示線條摺

接下一頁

25 翻面

28 壓出摺痕後即可展開

33 翻面

24 依圖示線條往後側摺，使一角立起

29 依圖示線條摺

32 往後側摺

23 展開

30 依圖示線條摺疊起來

31 依圖示線條展開並摺疊

35 往後側摺

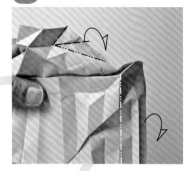

42 依圖示線條摺疊
（另一側亦同）

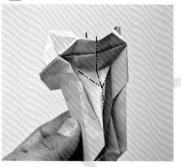

43 從正面看過去

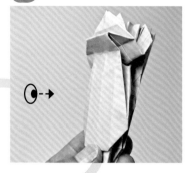

36 依圖示線條摺

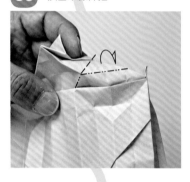

41 將①的上面展開並依圖示線條
摺（左側亦同），再將②往後
側摺入

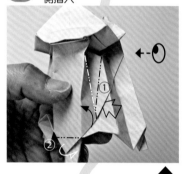

44 往下方摺

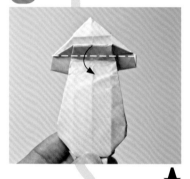

37 左側也依照 **34**～**36** 的方式摺

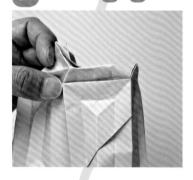

40 將下半部展開（左側亦同）

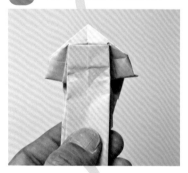

45 展開，接著從上方看過去

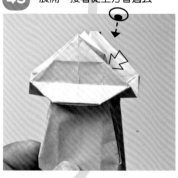

38 利用圖示線條與壓好的摺痕來
摺（左側亦同）

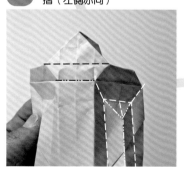

39 閉闔起來

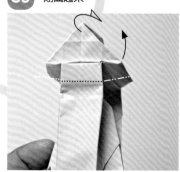

46 依圖示線條摺

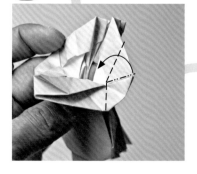

50 ○圈起來的部分，依「腳尖摺法A」來摺

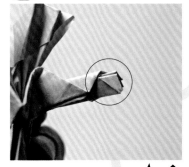

51 依圖示線條摺

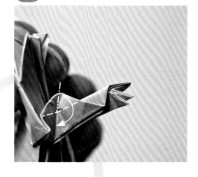

接下一頁

58 依圖示線條摺

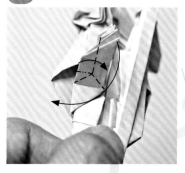

49 將前腳往側邊摺

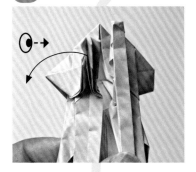

52 將①的腳趾展開
②依圖示線條摺

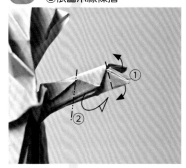

57 將後腳往上方摺起

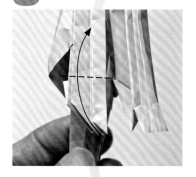

48 依圖示線條摺，使前腳立起

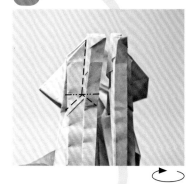

53 左右翻轉

56 ○圈起來的部分，依「腳尖摺法A」來摺

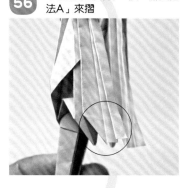

47 左右翻轉

54 使①的下顎處鼓起
②則依圖示線條摺

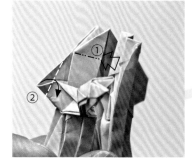

55 右側也依照 **45** ~ **54** 的方式摺，接著看往後腳

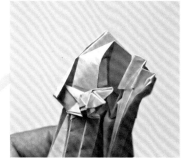

085

59 將腳趾展開

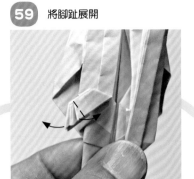

60 另一側的後腳也依照 56 ～ 59 的方式摺

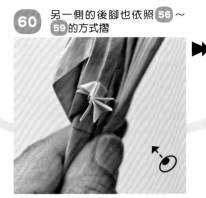

61 翻面

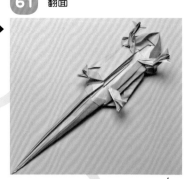

完成！

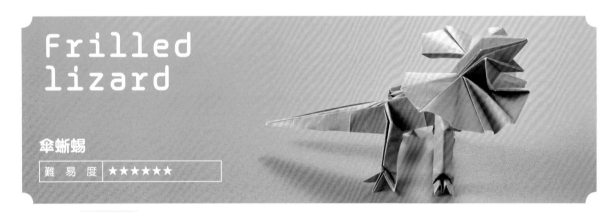

62 依圖示線條摺成立體狀

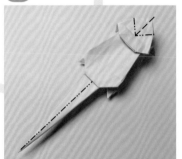

Frilled lizard

傘蜥蜴

難 易 度	★★★★★★

從「摺痕C」開始

01 於圖示位置壓出摺痕

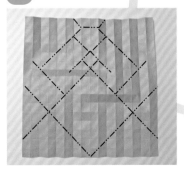

02 依圖示線條摺成立體狀

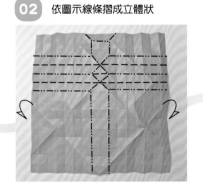

03 從側邊看過去

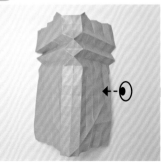

06 另一側也依照 03～05 的方式摺

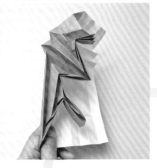

07 從背面看過去

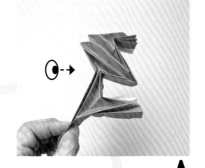

14 翻面

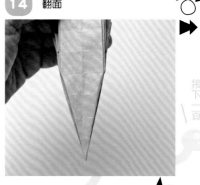

接下一頁

05-2 （摺疊的過程）

摺疊好後，整個往下方摺

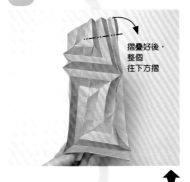

08 壓出摺痕

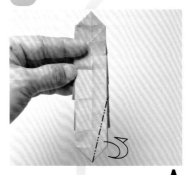

13 右側也依照 08～12 的方式摺

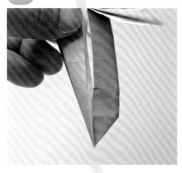

05 加圖示的線條並摺疊起來

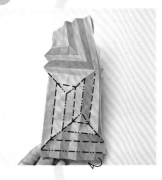

09 從內側展開使之鼓起

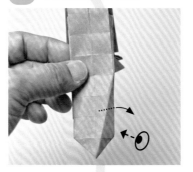

12 往後側摺入

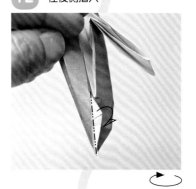

04 依圖示線條摺成立體狀

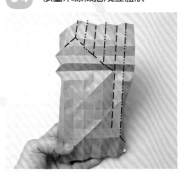

10 利用 08 壓好的摺痕按壓，往內側摺疊

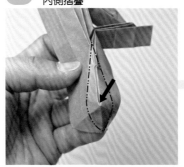

11 從後側看過去

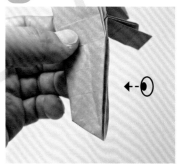

15 僅前側依圖示線條往下摺

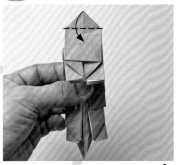

22 右側也依照 18 ～ 21 的方式摺

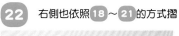
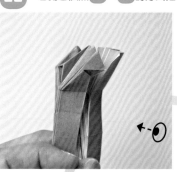

23 將做為前腳的部位對摺，使之立起

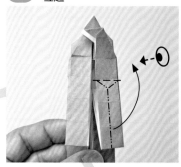

16 依圖示線條抓住摺起

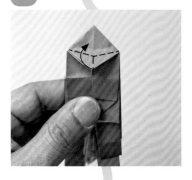

21 向內反摺

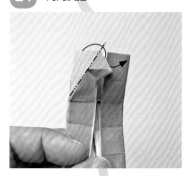

24 將腳尖展開並依圖示線條摺

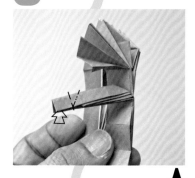

17 整個往上方摺起

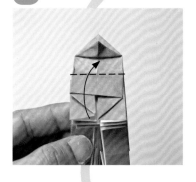

20 向內反摺

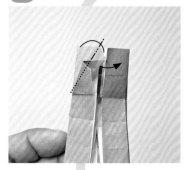

25 將腳尖摺成蛇腹狀

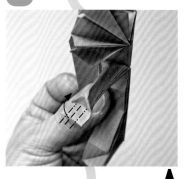

18 將前側那1張往後側摺入

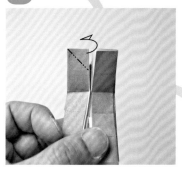

19 向內反摺

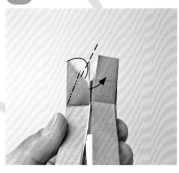

26 將朝上方隆起的部分往內側按壓，摺出腳趾

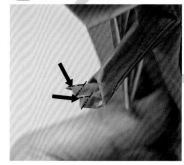

接下一頁

30 從側邊看過去

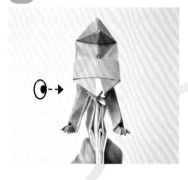

31 改變角度，往外側進行階梯摺

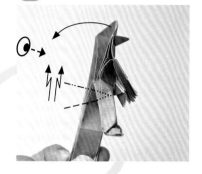

37 依圖示線條摺

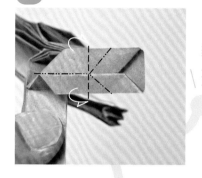

29 將身體對摺

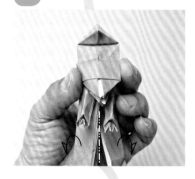

31-2 （從背部看過去的狀態）

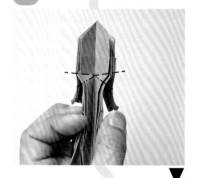

36 向內反摺

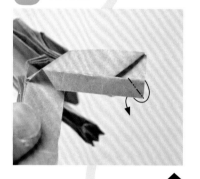

28 整個往下方摺

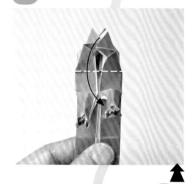

32 將做為後腳的部位往側邊摺

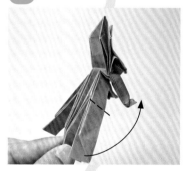

35 對摺

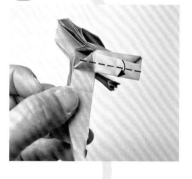

27 另一側的前腳也依照 **23**～**26** 的方式摺

33 將前側展開並壓平摺好

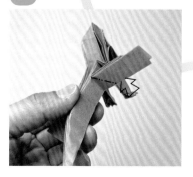

34 依圖示線條摺

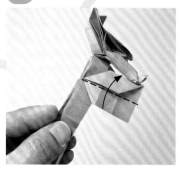

38 依圖示線條摺

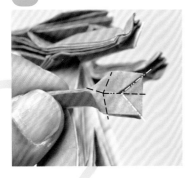

44 -2 （展開的過程）

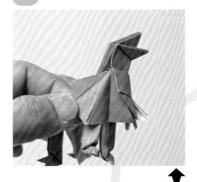

45 另一側也展開來

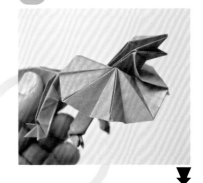

39 將腳趾展開

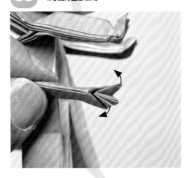

44 將摺入的頸部鱗狀膜拉出並展開來

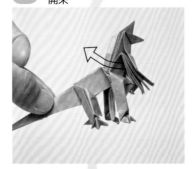

46 稍微朝上展開

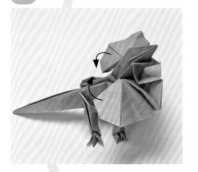

40 另一側的後腳也依照 **32** ～ **39** 的方式摺

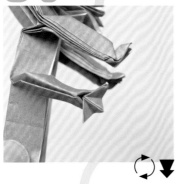

43 閉闔起來

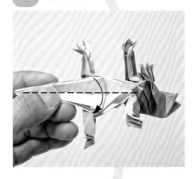

完成！

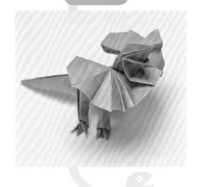

41 將腹部中心處那1張整個往前側展開

42 整張進行段摺

中心處那1張

Chameleon

變色龍

從「摺痕C」開始

01 依圖示線條摺

06 從側邊看過去

07 依圖示線條摺（另一側亦同）

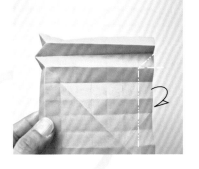

02 ①依圖示線條摺
將②壓出摺痕

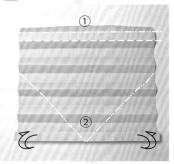

05 依圖示線條摺成立體狀

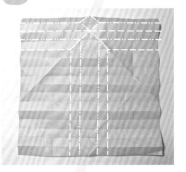

08 旋轉180°

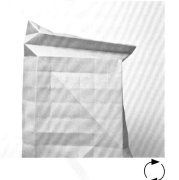

03 於圖示位置壓出摺痕

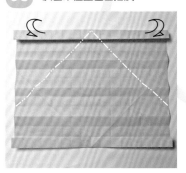

04 展開

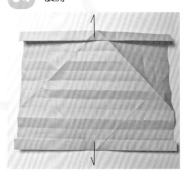

09 依照 **05**～**06** 的方式摺

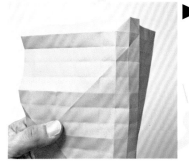

10 依圖示線條摺

11 利用圖示線條從上下方按壓，摺疊起來

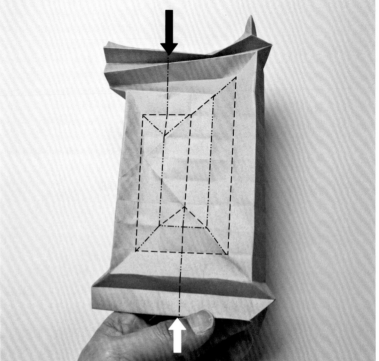

11-2 （摺疊的過程）

12 另一側也依照 **11** 的方式摺

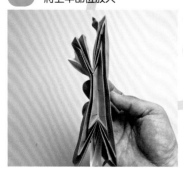

15 依圖示線條摺成立體狀
（另一側亦同）

16 依圖示線條摺（另一側亦同）

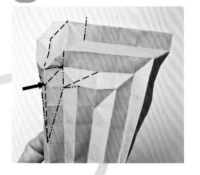

13 旋轉180°
將上半部位放大

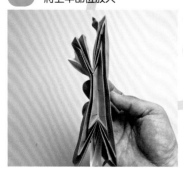

14 展開

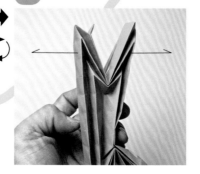

17 依圖示線條摺（另一側亦同）

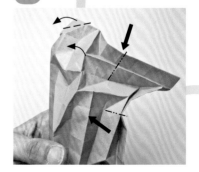

21 從頭部上方看過去

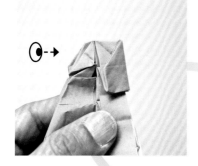

22 將摺痕錯開來摺，使頭部隆起

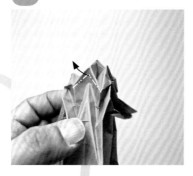

29 壓出摺痕後即可展開
（另一側亦同）

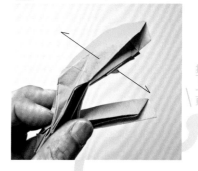

接下一頁

20 往箭頭的方向摺疊起來
（另一側亦同）

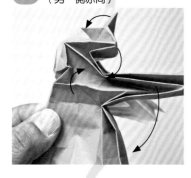

23 完成頭部。
旋轉180°，看往尾巴

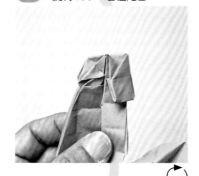

28 依圖示線條摺

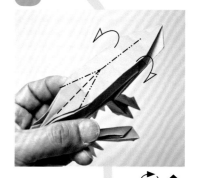

19 從側邊看過去

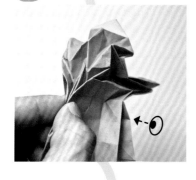

24 展開並摺疊成三角形

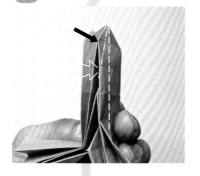

27 改變視角

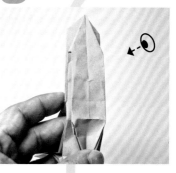

18 抓住背部

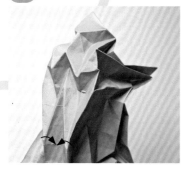

25 閉闔起來

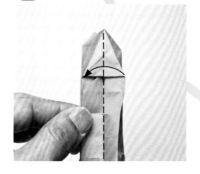

26 右側也依照 24 ～ 25 的方式摺

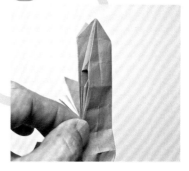

30 依圖示線條摺（另一側亦同）

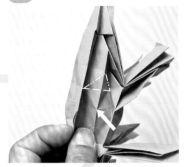

37 往後側摺入
（另一側亦同）

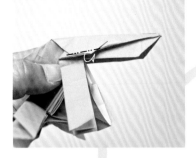

38 展開

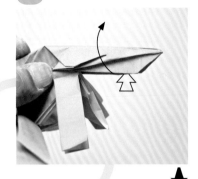

31 依圖示線條摺（另一側亦同）

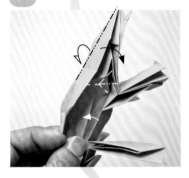

36 往後側摺入
（另一側亦同）

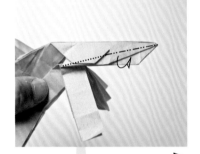

39 展開

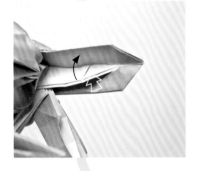

32 將前側展開，使之從內側鼓起

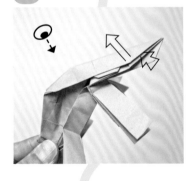

35 從側邊看過去

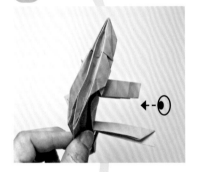

40 依圖示線條摺

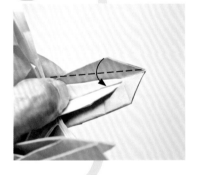

33 按壓，往內側摺入

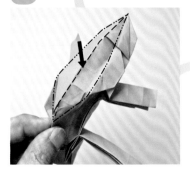

34 另一側也依照 **32**～**33** 的方式摺

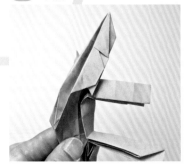

41 依圖示線條摺並閉闔起來

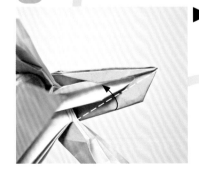

45 將前腳往身體處摺

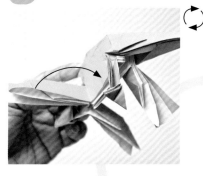

46 依圖示線條摺
○圈起來的部分，依「腳尖摺法A」來摺

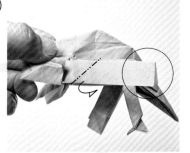

已經摺得得心應手了嗎？
即使剛開始摺得不太順手，
只要多挑戰幾次，
就可以漸入佳境喔！

44 將靠前的2根腳趾往前側摺
靠內的1根則往內側摺

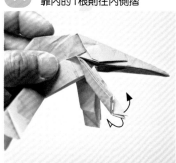

47 依圖示線條摺

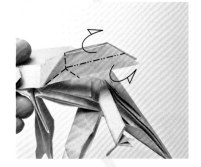

完成！

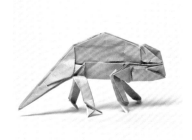

43 依圖示線條對摺

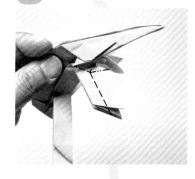

47-2 （摺的過程）

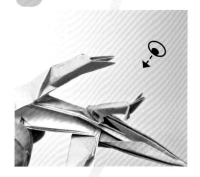

50 稍微改變角度，將後腳進行階梯摺（另一側亦同）

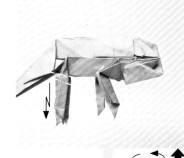

42 ○圈起來的部分，依「腳尖摺法A」來摺

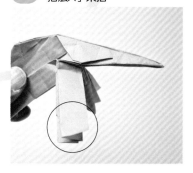

48 將腳趾分別往前側與內側展開

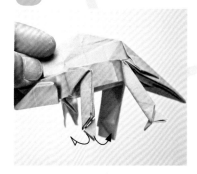

49 另一側的足部也依照 **42**～**48** 的方式摺

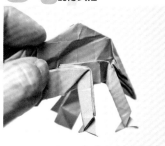

日文版工作人員

【裝幀、內文設計】 フチモトムネジ
【攝影】 松尾亜伊里、フチモトムネジ
【編輯】 SCOG Design股份有限公司
【責任編輯】 石川加奈子

作者簡介

フチモトムネジ 淵本宗司
（靈長類）

1967年生於長崎市，目前定居於福岡縣。為一名摺紙作家，身兼設計指導與藝術總監，同時為SCOG Design股份有限公司的董事。以九州為據點從事廣告視覺設計創作。2005年陪伴當時上幼稚園的長男玩摺紙，為展開摺紙創作之契機。持續以動物或機器人等圖樣為主軸來進行創作。在台中文版著作有《宇宙飛船與怪獸摺紙》（教育之友）、《大人的紓壓摺學：用一張色紙輕鬆打造我的個人空間》（尖端）、《摺紙寵物夢幻島》（漢欣）、《一張色紙DIY摺出機器人》（東販）、《變形再出擊！用一張色紙摺出百變機器人》（東販）等著作。

KIRAZUNI ICHIMAI DE ORU
HACHUURUI·RYOUSEIRUI ORIGAMI
Copyrigt©2016 Muneji Fuchimoto
Chinese translation rights in complex characters arranged
with MdN Coporation,Tokyo
through Japan UNI Agency, Inc., Tokyo

唯妙唯肖！
用一張色紙摺出
擬真爬蟲類、兩棲類動物

2017年5月1日初版第一刷發行

作　　　者　フチモトムネジ
譯　　　者　童小芳
編　　　輯　楊麗燕
發　行　人　齋木祥行
發　行　所　台灣東販股份有限公司
　　　　　　＜地址＞台北市南京東路4段130號2F-1
　　　　　　＜電話＞(02)2577-8878
　　　　　　＜傳真＞(02)2577-8896
　　　　　　＜網址＞http://www.tohan.com.tw
郵 撥 帳 號　1405049-4
法 律 顧 問　蕭雄淋律師
總 經 銷　　聯合發行股份有限公司
　　　　　　＜電話＞(02)2917-8022
香港總代理　萬里機構出版有限公司
　　　　　　＜電話＞2564-7511
　　　　　　＜傳真＞2565-5539

國家圖書館出版品預行編目資料

唯妙唯肖！用一張色紙摺出擬真爬蟲類、兩棲類
動物/フチモトムネジ著；童小芳譯. -- 初版.
-- 臺北市：臺灣東販, 2017.05
96面；19×25.7公分
譯自：切らずに1枚で折る 爬虫類・両生類折り紙
ISBN 978-986-475-315-4(平裝)

1.摺紙

972.1　　　　　　　　　　106003113

▲請沿虛線剪下來使用。

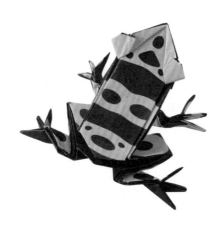

Yellow-headed
poison frog

黃帶箭毒蛙

摺法請見025頁

▲請沿虛線剪下來使用。

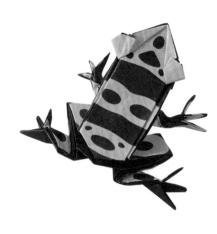

Yellow-headed
poison frog

黃帶箭毒蛙

摺法請見025頁

▲請沿虛線剪下來使用。

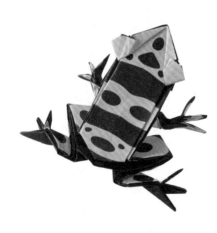

Yellow-headed
poison frog

黃帶箭毒蛙

摺法請見025頁

▲請沿虛線剪下來使用。

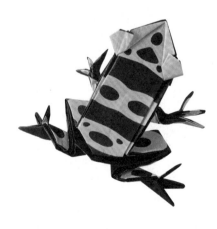

Yellow-headed
poison frog

黃帶箭毒蛙

摺法請見025頁

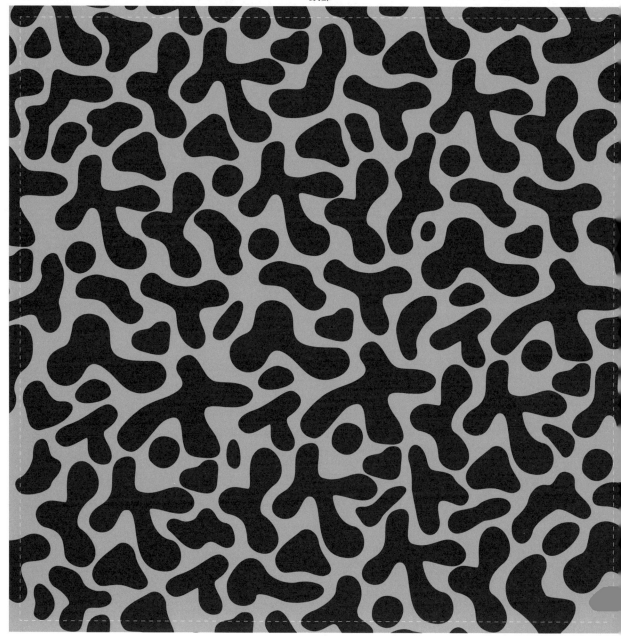

▲請沿虛線剪下來使用。

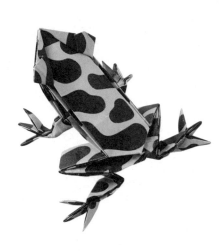

Green and black
poison frog

迷彩箭毒蛙

摺法請見025頁

Green and black
poison frog

頭部

▲請沿虛線剪下來使用。

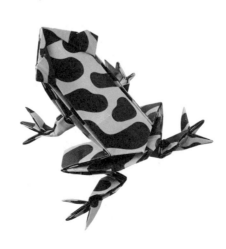

Green and black
poison frog

迷彩箭毒蛙

摺法請見025頁

▲請沿虛線剪下來使用。

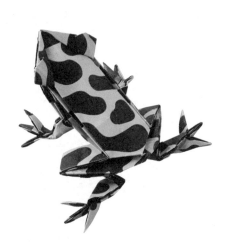

Green and black poison frog

迷彩箭毒蛙

摺法請見025頁

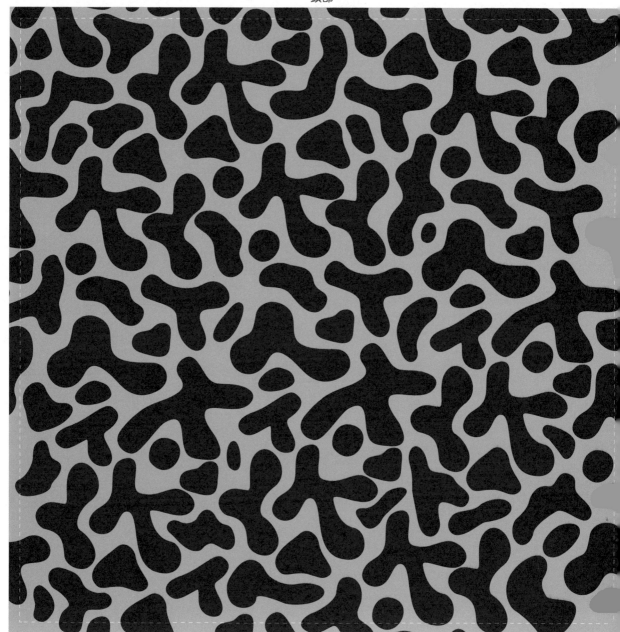

▲請沿虛線剪下來使用。

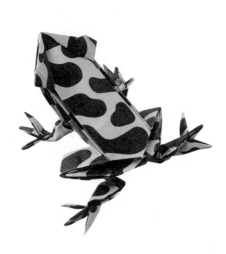

Green and black
poison frog

迷彩箭毒蛙

摺法請見025頁

▲請沿虛線剪下來使用。

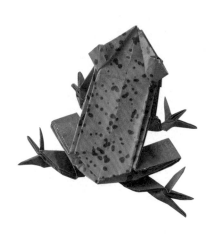

Strawberry
poison frog

草莓箭毒蛙

摺法請見025頁

strawberry
poison frog

▲請沿虛線剪下來使用。

Strawberry poison frog

草莓箭毒蛙

摺法請見025頁

▲請沿虛線剪下來使用。

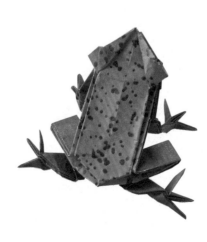

Strawberry
poison frog

草莓箭毒蛙

摺法請見025頁

▲請沿虛線剪下來使用。

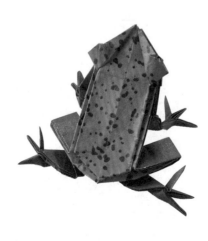

Strawberry
poison frog

草莓箭毒蛙

摺法請見025頁

▲請沿虛線剪下來使用。

Blue
Poison Frog

鈷藍箭毒蛙

摺法請見025頁

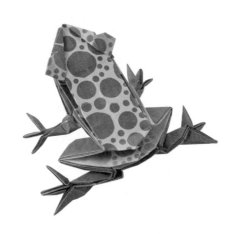

▲請沿虛線剪下來使用

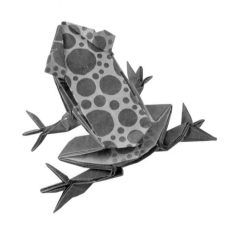

Blue
Poison Frog

鈷藍箭毒蛙

摺法請見025頁

▲請沿虛線剪下來使用

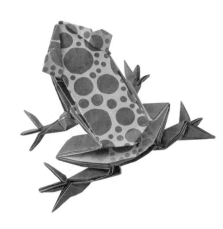

Blue
Poison Frog

鈷藍箭毒蛙

摺法請見025頁

▲請沿虛線剪下來使用

Blue
Poison Frog

鈷藍箭毒蛙

摺法請見025頁

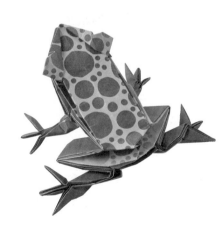

▲請沿虛線剪下來使用。

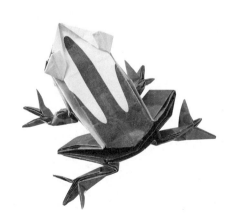

Dyeing
poison frog

染色箭毒蛙

摺法請見025頁

▲請沿虛線剪下來使用。

Dyeing
poison frog

染色箭毒蛙

摺法請見025頁

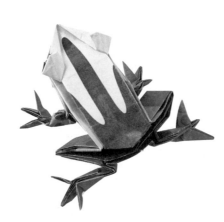

▲請沿虛線剪下來使用。

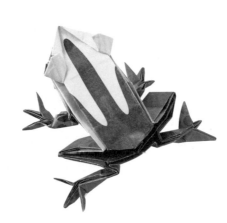

Dyeing
poison frog

染色箭毒蛙

摺法請見025頁

▲請沿虛線剪下來使用。

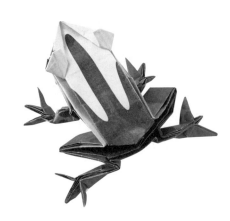

Dyeing
poison frog

染色箭毒蛙

摺法請見025頁

頭部

尾巴

▲請沿虛線剪下來使用。

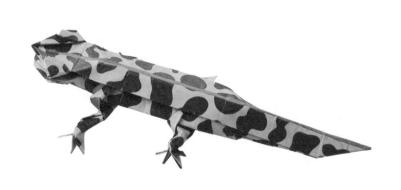

Marbled newt

理紋歐螈

摺法請見057頁

頭部

尾巴

▲請沿虛線剪下來使用。

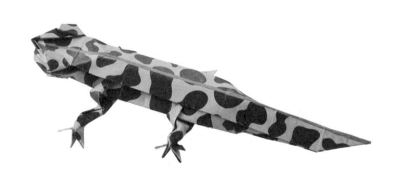

Marbled newt

理紋歐螈

摺法請見057頁

尾巴

▲請沿虛線剪下來使用。

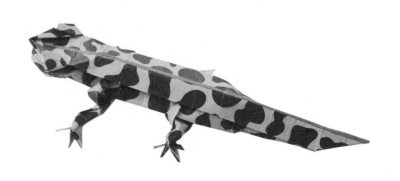

Marbled newt

理紋歐螈

摺法請見057頁

頭部

尾巴

▲請沿虛線剪下來使用。

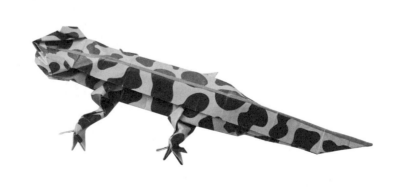

Marbled newt

理紋歐螈

摺法請見057頁

頭部

尾巴

▲請沿虛線剪下來使用。

Red Salamander

紅土螈

摺法請見057頁

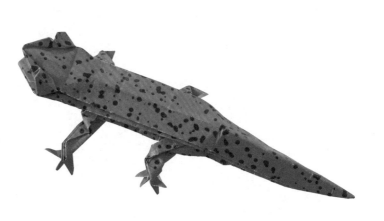

頭部

尾巴

▲請沿虛線剪下來使用。

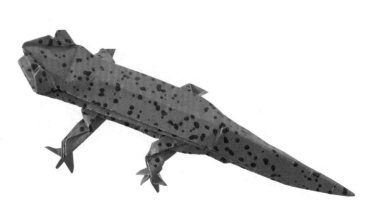

Red Salamander

紅土蠑

摺法請見057頁

頭部

尾巴

▲請沿虛線剪下來使用。

Red Salamander

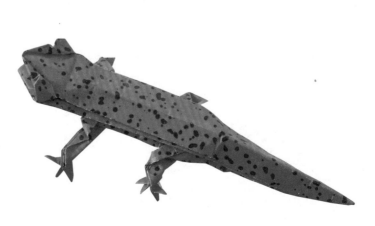

紅土螈

摺法請見057頁

頭部

尾巴

▲請沿虛線剪下來使用。

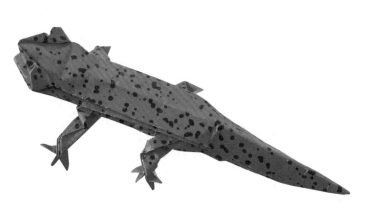

Red Salamander

紅土蠑

摺法請見057頁

頭部

尾巴 ▲請沿虛線剪下來使用。

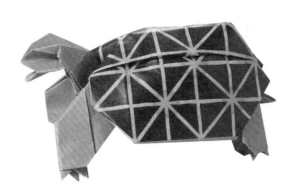

Star tortoise

印度星龜

摺法請見044頁

尾巴

▲請沿虛線剪下來使用。

Star tortoise

印度星龜

摺法請見044頁

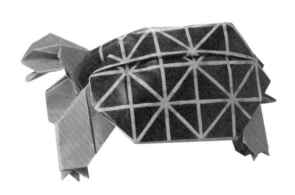

頭部

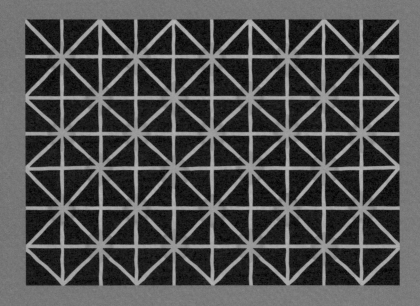

尾巴 ▲請沿虛線剪下來使用。

Star tortoise

印度星龜

摺法請見044頁

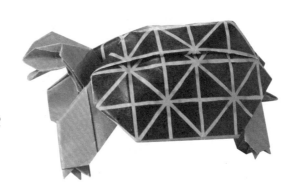

頭部

尾巴

▲請沿虛線剪下來使用。

Star tortoise
印度星龜

摺法請見044頁

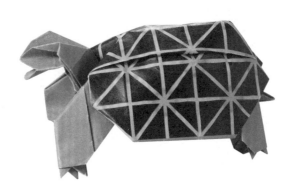